数字媒体设计 (第2版)(微课版)

丁 茜 周 颖 杨 亮 编著

诸華大學出版社 北京

内容简介

本书是高等学校非计算机专业的计算机实践教材,旨在提高学生的计算机实践能力。它不仅教学生掌握办公软件的使用,还特别强调培养学生基于计算机的设计能力。书中涵盖了平面设计、Animate动画、音频视频编辑和微课设计,多角度、多维度地丰富学生的计算机实践学习内容。

全书共分为7章,内容分别为文字处理软件Word、数据处理软件Excel、演示文稿制作软件PowerPoint、图像处理软件PhotoShop、动画制作软件Animate、数字音频和视频的处理与设计、微课制作软件Camtasia。每一章实验都是从简单的小实验入手讲解,再慢慢深入到难的实验,层次分明,操作步骤详细,实验的难度递进,更适合作为综合类大学的公共计算机教学实验用书,同时配备视频讲解也适合自学者使用。

本书主题是数字媒体设计,除了对每个软件介绍使用方法和技巧外,还从设计的角度让每个实 验作品更专业化,让制作者感受到作品的美感,增加成就感。

本书封面贴有清华大学出版社防伪标签,无标签者不得销售。版权所有,侵权必究。举报:010-62782989,beiqinquan@tup.tsinghua.edu.cn。

图书在版编目(CIP)数据

数字媒体设计: 微课版 / 丁茜等编著. -- 2版. -- 北京: 清华大学出版社, 2025. 1. (高等院校计算机教育系列教材). -- ISBN 978-7-302-68134-2

I. J06-39

中国国家版本馆CIP数据核字第2025CD5051号

责仟编辑, 陈冬梅

封面设计: 李 坤

责仟校对: 么丽娟

责任印制:宋林

出版发行: 清华大学出版社

文章: https://www.tup.com.cn, https://www.wqxuetang.com

地 址:北京清华大学学研大厦A座 邮 编: 100084

社总机: 010-83470000 邮 购: 010-62786544

投稿与读者服务: 010-62776969, c-service@tup.tsinghua.edu.cn

质量反馈: 010-62772015, zhiliang@tup.tsinghua.edu.cn

课件下载: https://www.tup.com.cn, 010-62791865

印装者: 天津鑫丰华印务有限公司

经 销:全国新华书店

开 本: 185mm×260mm 印 张: 10.75 字 数: 262千字

版 次: 2020年9月第1版 2025年2月第2版 印 次: 2025年2月第1次印刷

定 价: 49.80元

在全面推进现代信息技术与教育教学深度融合的时代背景下,计算机应用类的课程对于培养人才尤为重要。大学计算机基础几乎是所有高校都开设的必修课程,由于信息技术和互联网的重要性,加之授课对象的广泛,计算机基础课受到的重视程度越来越高。该课程的显著特点是课程内容更新特别快,所以在内容选取、讲解方法、授课方式、考核办法、专业结合等方面都要与时代相结合,不断改革创新,以适应新时代学生的学习习惯和方法。

本书是高等学校非计算机专业学生的大学计算机基础课程的实践教材。第1~3章 讲解的是Office办公软件,是本书的基础必修内容,第4~7章分别是图形图像处理软件PhotoShop、动画制作软件Animate、数字音频和视频的处理与设计和微课制作软件Camtasia,为学生提供了更多的选择。本书以"案例"学习为主展开,层层深入,教学案例由简入繁,可以满足不同专业的实际需求。

本书由丁茜、周颖、杨亮、裴若鹏、张岩、刘哲编著,同时还得到了其他同事的协作帮助,第1章由裴若鹏编写,第2章由周颖编写,第3章和第7章由丁茜编写,第4章由裴若鹏和刘哲编写,第5章由杨亮编写,第6章由张岩编写。

本书的编写是为了配合高等学校计算机公共课的改革,多模块、多层次、多专业选择性地侧重教学,让公共课更好地服务于专业教学,与文理、艺体专业课深度融合,为专业课学习打下良好的基础。本书的编者均具有多年计算机公共课的教学经验,并根据编者的特长及不同专业的特点,有针对性地设计案例,覆盖了教学大纲的知识点,并做到了因材施教。本书的实验案例经过李泓兰同学的测试难易适当,同时也对所有参与本书编写及出版的各位老师表示真诚的谢意。

本书为立体化教材,提供配套教学视频、PPT和习题等。由于编者水平有限,书中难免存在一些疏漏之处,恳请广大读者给予指正。

目录 Contents

第一章 文字处理软件 Word1	第二章 演示又稿制作软件
第一节 文字处理软件 Word 简介3	PowerPoint45
一、排版的基本常识3	第一节 演示文稿制作软件 PowerPoint
二、字体格式化4	简介47
三、排版布局的艺术5	第二节 学校简介设计案例48
四、图文并茂7	一、PPT 结构设置48
第二节 "爱心树教育"宣传单排版9	二、封面页的设计49
一、整体版面设计制作步骤10	三、目录页的设计52
二、正面最右栏 (折叠后的封面)	四、过渡页的设计55
制作步骤11	五、内容页的设计58
三、反面最左栏制作步骤14	六、结尾页的设计63
四、背面中间栏制作步骤15	七、其他元素的使用63
五、反面最右栏制作步骤16	第三节 PowerPoint 图片编辑66
六、正面最左栏制作步骤16	一、裁剪图片66
七、正面中间栏制作步骤18	二、更改图片背景67
第三节 电子邮件合并20	第四节 PowerPoint 动画设计68
习题22	一、文字动画68
第二章 数据处理软件 Excel25	二、组合动画70
另二早	三、连贯动画71
第一节 数据处理软件 Excel 简介26	习题73
第二节 数据处理基本操作28 一、"员工工资表"的录入、运算	第四章 图形图像处理软件
与排版28	Photoshop75
二、制作"员工实发工资"图表34	第一节 图像处理软件 Photoshop 简介77
第三节 数据统计分析38	第二节 图像编辑之插花制作78
一、数据排序38	第三节 路径的使用82
二、数据筛选40	一、变换四边形82
三、数据分类汇总41	二、邮票制作83
习题43	第四节 图像调整86
	一、图像去色及调整大小86

数字媒体设计(第2版)(微课版) /

<u> </u>	调整图像色相/饱和度87
三、	调整图像色阶88
第五节	图层编辑89
→,	绘制卡通形象89
二、	移动图像,调整不透明度9
三、	人物聚光效果92
第六节	蒙版应用93
一、	将风景放入瓶子里,成为瓶子
	风景94
	移花接木之换脸术95
三、	剪切蒙版应用之换服装97
第七节	文本工具98
第八节	滤镜工具99
一、	人物背景模糊法100
	制作动感汽车101
习题	
第五章 动画	画制作软件 Animate103
第一节	动画制作软件 Animate 简介 105
第二节	Animate 抠图制作106
第三节	Animate 绘图工具使用108
第四节	Animate 形狀动画112

	第五节	Animate 运动引导动画 116
	习题	122
第六	章 数	字音频和视频的处理
	与	设计125
	第一节	会声会影的简介126
	第二节	快速制作一部视频短片128
	第三节	制作动画视频132
	第四节	制作拼图动画135
	第五节	制作配乐诗朗诵140
	习题	142
第七	章 微	课制作软件 Camtasia 143
	第一节	屏幕录制和视频剪辑软件 Camtasia
		简介144
	第二节	Camtasia 录制屏幕游戏145
	第三节	Camtasia 录制 PPT152
	第四节	Camtasia 的综合案例158
	习题	164
参考	文献	166

第一章

文字处理软件 Word

本章学习目标

知识目标:学生通过了解Word的发展历史和排版艺术,对文字排版产生兴趣。通过爱心树宣传单的案例实践,掌握格式化文字、排版布局、图文并茂、色块搭配、设计表格等基本排版技巧。通过论文排版案例的实践,掌握目录的自动生成、样式的应用、不同页眉.页脚的设计、审阅文档等技巧。通过电子邮件合并,掌握将Excel中的数据调用到Word中,即"域"的技术应用。

能力目标:学生能够使用Word文字处理软件设计简单的平面作品,如海报、宣传单等;结合学生的专业需求,有能力处理论文排版、创新设计报告、调查问卷等文档;根据Word、Excel、PPT等办公软件的应用特点,熟练地融合应用。

素质目标:运用信息技术,能够搜索资料并下载编辑,归纳总结文字表达的信息重点。结合积累的专业经验,创造设计出具有个人风格的特色文档,利用技术手段掌控整个文档结构,辅助培养专业思维。

核心概念

并 视图 导航窗格

使用Word软件,可以创建和编辑信件、证书、奖状、日历、名片、合同、协议、法律文书、贺卡、新闻、报告、简历、行政公文、网页以及电子邮件中的文本和图形。在大学生活和学习中,Word软件也经常会用到,如课堂作业、日记、项目申报、毕业设计、创业传单制作等。

案例导学

通过"爱心树教育"宣传单排版、毕业论文排版、电子邮件合并三个案例,可以掌握文字排版技术,满足学习中对文字排版的需求。同时掌握案例中的设计理念,并能将其运用到专业学习中。

第一节 文字处理软件 Word 简介

Microsoft Office Word是美国微软公司开发的一款文字处理应用软件。使用Word软 件, 您可以创建和编辑信件、报告、网页或电子邮件中的文本和图形。该软件最突出的 特点是"图文并茂, 所见即所得", 即在Word文档中可以方便地实现图片、表格与文字 的混合编排,编辑排版的效果与实际打印效果相同。Word是目前被广泛使用的文字处理 软件。

Word的应用领域非常广泛,在学习和生活中也经常用到,如课堂作业、日记、项目 申报、毕业设计、创业传单制作等。

Word的基本功能介绍如下。

Word文字编辑软件是目前最常用的文档排版软件, 其特点是所见即所得, 即在屏幕 上编辑的效果与打印效果相同,并支持打印预览。经过排版处理后的文档更加整洁美观、 主题鲜明,与纯文本的文档相比,更具吸引力。

一、排版的基本常识

排版的首要任务是了解纸张。纸张幅面规格可分为A系列、B系列和C系列, A0的幅 面尺寸为841mm×1189mm: B0的幅面尺寸为1000mm×1414mm, C系列纸张尺寸主要用 干信封。规格设置方法: 将A0纸张沿长度方向对开成两等份, 即为A1规格, 将A1纸张沿 长度方向再对开,即为A2规格,如此对开至A8规格,如图1-1所示: B系列纸张的规格设 置相同。其中,A3、A4和B5幅面规格的纸张是我们办公常用的规格,例如,A4纸的尺寸 为210mm×297mm。

图1-2所示为版面的构成要素,了解版面的构成有助于把握版面设计的各个要点。

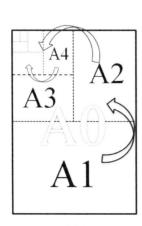

图 1-1

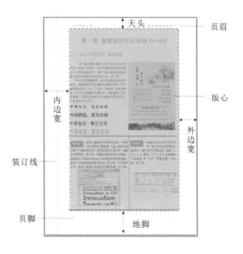

二、字体格式化

文字的大小、位置、字体等,只要稍微有变化,整体的感觉就会不同,这就是排版的微妙所在。不同的字体格式也有不同的韵味。例如,下面不同的字体,给人的感觉不一样,用途也不一样,如图1-3所示。

我心中的沈师漂洋过海来看你

我心中的 沈师 漂洋过海来看你

中國智進,慧及全球 中国智造,慧及全球 中国智造,慧及全球

图 1-3

汉字的字体很多,可以在网上下载字体安装到本机上使用。一个使用了特殊字体的Word文档,转发到其他计算机上,如果该计算机未安装这种特殊字体,就无法显示文档中相应的字体。但是,可以通过设置参数,在保存文档时把相应的字体随文件一起保存,这样,文档在任意一台计算机上都能正常显示字体,设置如图1-4所示。

信息	信息	•			
新建	Word 选项		THE THE PERSON NAMED IN		9
打开	繁規 型示	自定义文档保存	方式。		
保存 另存为	投行 保存 REXL		的原稿(A) 10 💠 分和(M)		
2517 25 \$760	遊遊	自动恢复文件位置(8):	表示,请保留上次自动保留的版本 C:\Users\Administrator\AppData\Roa	ming\Microsoft\Word\	ME(8)
共享	自定义功能区 快速访问工具柜 加载项	打开或保存文件的不型示其他保存位置设置数认情况下保存到付	(後可能需要發景)(S)。		
导出	信任中心	默从本地文件位置(E): 默从个人模板位置(E):	D:\Documents\		测道(8)
柳		文務整理服务課文件的都 将签出文件保存到: ① 此计器机的服务等 ② Office 文档组存的 服务器理确位置(V: D.	喀亞将(立頸(),)		测强(8)
选项		共享逐文相對保証保育度	(D): # HB01.doc	•	
		图 将字体最入文件(E) (E) 公告人文与中语。 (E) 公告人文与中语。 (E) 不明之规则和此		选中"将字体嵌入根据需求设置下面	

图 1-4

有些字体系统本身并不提供,如广告体、书法体、手写体等。我们可以将这些自行安 装到计算机中,以丰富文字编辑的选项,一般字体文件的扩展名为.ttf。如果已经下载了一 些字体文件,它们通常放在"字体添加"文件夹中,安

装字体的方法有以下两种。

第一种方法,复制要安装的字体文件,然后粘贴到 C:\Windows\Fonts文件夹中,即可完成安装,此方法适合 一次性安装多个字体文件。

第二种方法, 打开"字体添加"文件夹中的"中山 行书"字体文件,如图1-5所示,单击"安装"按钮,即 可完成单个字体的安装。

图 1-5

三、排版布局的艺术

通过不同的排版方式呈现的文档,效果有所不同,排版设计的四个基本原则为亲密性 原则、对齐原则、重复原则、对比性原则。如图1-6~图1-9所示。

排版分析1: 我们观察右侧名片信息。 你是从哪里开始看的?接下来看什么?如 果已经读到了名片的最后, 你的目光又会 移向哪里?

特点:信息分散,布局凌乱。

排版分析2: 我们观察到布局有所改 变。从哪里开始读名片?接下来看什么? 什么时候结束?

特点: 布局遵循了亲密原则。

排版分析3: 尽管这是一条看不见的 线, 但它很明确, 连接了两组文本的边 界。这个边界的强度为布局提供了力度。 特点: 布局遵循了对齐原则。

图 1-6

图 1-7

图 1-8

数字媒体设计(第2版)(微课版)

排版分析4: 读到名片的末尾, 视线会 在粗体元素之间来回跳转吗?这正是重复 的主旨,把整个作品联系在一起,提供统 一性。还有别的重复元素吗?

特点: 布局遵循了重复原则。

图 1-9

在排版过程中,遵循亲密性、对齐、重复三原则会使文档的信息表达更加强烈、更加 准确: 同时还应注意对比性原则。通过颜色、大小、位置等信息的强烈对比,读者可以迅 速抓住文档的重点。感受一下图1-10、图1-11的对比效果,哪个更能吸引你的眼球,让你 迅速抓住重点?

旅游小 贴

行前准备

- 1. 证件:一定基等所身份证、小物的产口、本等有效身份证件,外面等种规则 多仓还、 申报等有效身份经证、非常证据的"打损处"器 企业等解整的进程区。此类证据的"打损处"器 完全等解整的进程区的"打造"。 2. 资价、可属年铁温量效力、油效效率、 温度效应、"接次加工年后"。 第六条 中 行程等、注意模型、美元、用中也是公不可 少的。
- 万相等,这事故就。另外,用于也是以外的 分的。 3、防雪、西藏日塔强烈,兼外战强、气候 非常干燥,长时间在户外活动,清澈上太阳 增,涂漱浓缩醇,以供护克肤。夏德最好也 专上。

安全问题

- "去全第一",在旅行过程中,去全间庭公
- 及六件规划。(2) 他时增点小机器;(3)等 开不洁面头着。 2. 饮食卫生: 旅游途中,应多唱纯净水, 它新辞水果,防止水上不服。在大排档用每 时更要注意食品及春具的卫生,食物要素 素,春具要消毒。聚其要过水。旅游途中不 要随意采食野果和苦菜,以防误食中毒。 景点购物: 在景点购物时, 对贵重物品 道循環看手向动的原则, 对买工艺品得轻幸 轻放,一定要注意不要发生争执。购物要做 到货比三家,善于联价,善于识银。在购物

店购物时可以讲价, 购物局自愿行为, 不强 制消费, 自地购物, 为了建护等的切身利益, 记得索取正规发展, 如实在没有发展的, 建 议您不要购买。

当地资讯

- 1. 气候: 西庭地大世界上最大、最高的青 廣電景、干燥物效4千米以上、每平均气差 为它已在4. 空气频率。日源元发、气态效 (、输水效)、半差处、但差较速度大。 西族进游后春季至、元以5月~10月分最佳 春季、电温度至、一张5岁1~12年。 2. 灾遇《负债寿幸、高符者记》当世发生 分准》。
- (4) 次本が、以外中で、点がないがおない。 (4) 次十分でで、点がまり、高生上方 (5) 変更学・モニュー会中等以何点也を含一段、 不通りがはあ、中方方を性が再歩火き。 (5) で、一方方を性が再歩火き。 (5) で、一方方を性が表が出り、 (6) が、一方方を性が表が出り、 (6) が、一方方では一方方では、 (6) が、一方方では、 (6) が、一方方では、 (6) で、一方方では、 (6) で、一方方では、 (6) で、一方方では、 (6) で、一方方では、 (6) で、一方方では、 (6) で、一方方で、 (6) で、 (7) で (7
- 於制品和半年可有增强的有限。 能力,嚴保又然不一定連合物的口味,應以 排車期等一些扩展を指引率不對之前 6、特計,最出名的有關起花。由其一質量 等、除了民族服務。也可以各种专能等 工艺品外,还是种级的最高。提供,以外, 还有水板,提等。打火石,转成宽,弹性。 工艺和外,

小 贴 士 西 藏 旅 游

行前准备

- 1. 证件: 一度要带好身份证, 小孩的户口 1. 证件: 一見惠等房身行正,小项的产口。 本等有效身份证件,外面等分析理,多位证。 台灣等房房。然如此提的"代质是",酒 包含電彩房更出示上地证件分析效率。 及台灣所度等更少是"成层"。 2. 功物: 百萬年甚是基数次,海秋政东 高度效效。"指表次专业本卷码",第六条。平 号编卷、定意换版。 另外,而令也是次不可 个格等、定意换版。 另外,而令也是次不可
- 夕的。 3. 财晒:西藏日照题烈,紫外绒腿,气候 一十十二年4. 诗载上大阳 3. 对称: 因無口無遇烈,無力數遇, 气候 非常干损, 长时间在户外活动, 请戴上大阳 槽, 涂抹防霜痛, 以保护皮肤。聂德最好也 带上。

安全问题

- "安全第一",在旅行过程中,安全问题公
- 想领记于心。 1. 如物卖金: 百藏社会治实总体是不够的, 但社会上仍然存在兼极少数价。谁,抢的水 人,切思避易深交,向近"机苦"。以防上 台受隅,造成银色,然游狂都时景点和酒店 人很多,所以要误管好自己的贵重物品,转 人做多,可必要地演出名口的實施物品。明 條个人的助产和人身安全。现金与有重物品 很知多傳統(特別是希尔司教包),分供工 於地安全。行學保護機區三句话:(1)與小 成大件數清;(2)随时灣点不刻放;(3)第 开不若因头看。
- 77.7000天飞。 2. 饮食卫生: 旅游途中, 应多喝纯净水。 吃新鲜水果,穿止水土不服。 吃大婶椪用要 七前野水泉,穿上水土小城。各大脚岩水等 时更要注意食品及每具的卫生,食物要煮 熟,每具要消毒,就其要过水。放游途中不 要随意采食野果和百姓,以游误食中毒。

副货比三家,善于软价,善于识假。在购物 记得索取正规发展,如实在没有发展的,建 议您不要购买。

当地资讯

- 1. 气烧、百腐地火士风上乘大、最有的青 蔬葱葱、干燥等效 4千米以上,每干燥气温 为5°C空水。空气等空、同菜之、气温较 低、海水吸之,半温壶小、包层吸湿量大。 百腐烂水石等等至、大沙、另一10月分最佳 等等、风温等之一一块金字。一块金字、一块金字。 2. 欠选:《汉华李本、英语考汉》如此是土 十年。)
- 2. 交通:(仅供参考,其际情况以当地发生 为准。) 分交: 杜萨市公共汽车数量不多,基本上为 35.直案本中已本,全有参北市拉拉省前一段 不进公共汽车,市内其它地方有路必道。在 不出市区范围的前提下,车费分2元/人。
- 特产:最出名的有藏红花。虫草。雪莲等,除了民族服務、金银首的及各种传统手
- 3. 無点的物: 在景点的物时, 对贵重物品 证明报奉户的的思想), 阴灵工艺品得起查 起放,一旦展达者不展发出争林, 別物展集 在 可混成。

图 1-10

石刻经纸.

图 1-11

根据这四个原则排版设计的文档,读者读起来更舒服,且毫不费力便能抓住重点。文 案排版原则的应用,会增加文案页面的可读性和易读性。观察图1-12、图1-13,应用了哪 些原则?

图 1-12

图 1-13

四、图文并茂

Word软件提供绘图工具以进行图形制作,且具有丰富多彩的图片工具,能够满足用 户的各种文档处理需求。

在Word的【插人】选项卡中可以找到SmartArt按钮。利用SmartArt功能可以轻松制作 出精美的业务流程图, 其能提供大量的时尚模板。

在Word的【插入】选项卡中可以找到【屏幕截图】按钮。它支持多种截图模式,特 别是会自动保存当前打开窗口的截图,单击鼠标就能将其插入文档中,使用方便。

在Word的图片工具【格式】选项卡下,提供了简单的抠图操作——删除背景,无须使 用Photoshop, 就可以添加或者去除水印。

在Word的图片工具【格式】选项卡下,有【更正】、【颜色】、【艺术效果】、【图片 样式】等按钮,可为图片增加一些艺术特效,按照文档需要,用户可以认真摸索和发现。

下面欣赏一下图文并茂版式给受众的视觉效果。

文字和图片的颜色重复,通过明暗度产生立体感:文字形状与旗帜相像,飘逸的感觉 也是重复, 充分体现了重复原则; 居中对齐, 突出中间的文字效果。主题夺人眼球, 如 图1-14所示。

图1-15、图1-16所示的设计效果体现了布局特点: 留白比较多,文字竖排,良好的阅 读顺序,让主题更鲜明,文字和图片的位置使用了黄金比例,更具美感。

对比是常用的手法,最强烈的颜色对比就是黑白色对比,其效果让主题更为鲜明。相对于常见的白纸黑字来说,黑底白字更具现代感、更时尚,如图1-17所示。

图 1-14

图 1-16

图 1-15

图 1-17

Word的发展历程请扫描右侧二维码。

"爱心树教育"宣传单排版

Word的文字图形设计是根据作者的设计目的进行策划的。设计过程 中要根据需求使用视觉元素来传达作者的设想和计划,用文字、图形和图 像的形式把信息传达给受众,让人们通过这些视觉元素了解作者的设想和 计划,进而达到设计目的。作品除了通过设计向广大的受众传达一种信 息、一种理念之外,还要在视觉上给人一种美的享受。设计要注重创意, 这是第一要素,同时还要注重构图和色彩应用,让美融入设计之中。

宣传单.mp4

图1-18所示为一家教育机构的盲传资料,就文字视觉传达效果来看,效率很低,重点 不突出、对比不鲜明。如果客户收到这样一份传单后,第一感觉会很反感,继续观看的概 率很小。教育机构的特色没有传达出来,宣传的目的也就彻底失败了。接下来,根据我们 上面介绍的设计原则来具体体验一下Word给我们带来的便利和惊喜吧。

爱心树教育

爱才英语课程:融合中美欧三大课标,出国两不误。 50 分钟"浸润式"学习,提升英 固定老师小班化教学,让语言成为工具。50分钟旗艘外教课,是最适合中国孩子的 语力。 固 英语课堂。

选择爱才英语 成就未来领袖 课程介绍

中培养学习习惯,快速进步。

發才英語 50 分钟线上脑膜课程,是一套融合中国、美国、欧洲三大课标的在线外教英语全能课程。整套课程采用:对3的固定小班授课方式,让孩子在稳定真实的英语学习环境

50 分钟高效课堂,欧美 老师将带领孩子提升英语应用能力: 从语音语调的感知体会,到单词句型的大量积累,再到阅读能力的不断强化,课后还有丰富的练习巩固。科学、数学 等跨学科知识和多元文化教育的课程融入,培养孩子真正拥有英语思维,掌握语言交流和运用能力,提高21世纪各项核心能力,成就未来领袖。

融合中国、美国和欧洲三大课程标准

在课程设计中融合中国、美国和欧洲三大课标的课程体系:覆盖中国英语课程新标准 (CMCECCS),同步美国 45 州蒙学标准 (美标 CCSS),注重培养批判思维和创新能力,强调 欧洲语宫共同框 (胶标 CEFR) 的"体验、互动、交流、合作"的学习方式。 ● 中国教育部标准 Chinese Ministry of Education's English Curriculum

- 美国语言艺术学科标准 US Common Core State Standareds
- 欧洲语言共同架构 Common European Frameword of Reference for Languages 课程特色

分齡分级、循序渐进的课程体系

遵循 6-10 岁孩子的认知规律,分龄分级,系统严谨地将教学分为三个阶段:初阶、中 阶和高阶课程。

初阶课程 GENIUS ENGLISH 1 适合 6-7 岁的孩子

- 注重培养孩子学习,英文的兴趣 认读字母和单词 培养初步语音语感中阶课程 GENIUS ENGLISH 2-4 适合 7-8 岁的孩子
- 培养孩子的语音语感及听说能力 鼓励孩子表达自我 锻炼英语思维能力 高阶课程 GENIUS ENGLISH 5-8 适合 9-10 岁的孩子
- 重视阅读技能和习惯的养成 让原版阅读能够深入字里行间 小学阶段语法知

跨学科知识和多元文化教育

除了纯正地道的英语教学,外教老师会在课堂中融入多学科的学习内容,如美国文化、中国传统、艺术修养、领导力等课程内容,始养技子拥有英语思维,掌握语言交流和运用能 力,为未来储备核心竞争力。

融入以下学科:

故事阅读、语言艺术、戏剧、科学、音乐、艺术、科技、教学、世界领袖、世界文化、

1对 3 小班教学 固定外教固定同学

执教的外教均通过TEFL/TESOL专业教师认证,拥有丰富的教学经验。固定老师跟骄教学,让老师更加了解每一位学生。1对3的小班化教学,让孩子拥有长期的学习伙伴,充分

尊重个性表达的同时,又在团队中学会倾听、协作等技能,享受真实的学习环境。

4. 50 分钟课时 互动多更高效 爱才英语 50 分钟旗殿版课程,比常规 25 分钟课程多了 100%的学习时间。同一套教程, 同一个话题,老师与学生的互动交流时间延长,教学内容更透彻,话题讨论更深入。积少成多,进步更明显!

教学目标

爱才英语线上课程主要包括英文歌热身、单词学习、句型学习、游戏挑战、绘本故事、 字母或自然拼读学习等教学环节。

	初期介	中阶	高阶
语	掌握 26 个字	能够区别辅音	根据自然拼读
	母的发音与书	与元音, 认知	法则拼写单
音	写。熟悉字母	有韵律的词	词。学习辅音
	对应的字母	汇。 复习 26	与字母组合。
	Aa-Zz 在对应	个字母的基础	
	词汇里的发	发音, 学习辅	
	音。学会辨析	音与元音, 輔	
	元音的发音。	音组合等。	
词	家庭成员、身	身体部位、日	介词短语、国
	体部位、情感	常用品、昆虫、	家名称、星期、
I	表达、常用动	动物、植物、情	月份、數字、时
	作、动物、数	題表达 東北、	间表达、场景
	字、形状、顏	工作场所、数	表达、动物、食
	色、食品、天	字、蔬果等。	物、亲属关系、
	气、服饰等。		运动、学科、頻
			度副词、序数
			词、比较级最
			高级、味觉表
			达、科技词汇、
			方位词、节假
			日表达等。
句		型来表达简单内	
뽀		1令,做出适应回	
故		故事,贴近小朋	
事		让小朋友知道,在	
]交流,沟通,始务	
歡		孩子在课堂中与	老师一起完成,
曲	课后可以表演的	家长看。	

咨询热线: 400-000-0000 爱心树教育集团 地址沈阳市沈北新区正良四路 15号

宣传单排版详细操作步骤如下。

一、整体版面设计制作步骤

第1步 在素材文件夹中打开文件"爱心树教育三折宣传单原始文档.docx",进行页面设置。选择【布局】→【页面设置】功能组,单击右下角的【文按钮,打开"页面设置"对话框,如图 1-19 所示。

图 1-19

第3步 设置页面分栏。选择【布局】 →【页面设置】功能组,单击【分栏】 按钮,在列表中选择【更多分栏】命令, 如图 1-21 所示,打开【分栏】对话框, 设置为三栏,间距为 4 个字符。

图 1-21

第2步 设置【页边距】。上、下、左、右【页边距】设置为1厘米,纸张方向为【横向】,如图1-20所示。

图 1-20

第4步 调整三折宣传单的内容分布。光标定位在"教学目标"处,选择【布局】→【页面设置】功能组,单击【分隔符】按钮,在列表中选择【下一页】命令,插入分节符"下一页",把内容分为正反两面,如图 1-22 所示。

第5步 美化封面信息。选择建立好的文本框,依次对文本框的形状填充、形状轮廓、 形状效果,按照如图 1-23 所示的要求进行格式化。

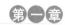

1、正面最右栏(折叠后的封面)制作步骤

第1步 设计一个辅导班的封面,在素材文 第2步 设置图片格式,让图片浮于 件夹中选择"外教.jpg"图片插入。选择【插 文字上方。选中图片,选择图片工具【格 入】→【插图】功能组,单击【图片】按钮, 如图 1-24 所示。打开【插入图片】对话框,选 | 字】按钮,选择【浮于文字上方】命令, 择素材文件夹, 选中"外教.jpg"图片, 单击【插 入】按钮。

式】→【排列】功能组,单击【环绕文 如图 1-25 所示。

第3步 在图片下方插入3个矩形,内容为课程特色。选择【插入】→【插图】功能组,单击【形状】按钮,选择【矩形】,拖曳鼠标,插入一个矩形,如图1-26 所示。可以插入3个矩形或者插入1个矩形然后复制2个矩形,将3个矩形移动到图片下方。根据个人喜好设置3个矩形的填充颜色,轮廓颜色设置为无颜色,将3个矩形旋转不同角度并层叠在一起。

图 1-26

第5步 将组合的图形粘贴为图片。组合的图形是不能裁剪的,所以先要把它变成图片,再裁剪。右击组合的图形,选择【剪切】命令,再单击右键,选择【粘贴选项】→【图片】按钮(见图 1-28),将组合的图形变成图片,按照第2步修改图片的文字环绕方式为"衬于文字下方"。

图 1-28

第7步 插入素材文件夹中爱心树教育的 Logo 图片,设置图片浮于文字上方,位于正面的右栏封面上端位置。设置图片样式。选择图片工具【格式】→【图片样式】功能组,单击【柔化边缘矩形】按钮,使图片与背景更好地融合,如图 1-30 所示。

第4步 组合图形。按住Ctrl键,单击选中图片和3个矩形,在图形上右击,选择【组合】→【组合】命令,如图1-27 所示,可将这几个图形组合在一起。

图 1-27

第6步 按照右栏的大小裁剪图片。 选中图片,选择图片工具【格式】→【大 小】功能组,单击【裁剪】按钮,拖曳 裁剪句柄裁剪图片,如图 1-29 所示。

图 1-29

第8步 插入两个文本框,方便格式化和布 局文字信息。选择【插入】→【文本】功能组, 单击【文本框】按钮,选择【绘制文本框】命 令,在文档中拖曳鼠标插入一个横排文本框, 在该文本框的下方用同样方法再插入一个横排 文本框。在两个文本框中输入提炼后的课程信 息,将下方文本框中最有亮点的特色信息字号 变大,如图 1-31、图 1-32 所示。

第9步 美化封面信息。选择建立好的上方文本框,依次对文本框的形状填充、形状轮 廓、形状效果,进行格式化,如图 1-33 ~图 1-36 所示。

图 1-33

图 1-34

图 1-35

图 1-36

第10步 设置上方文本框的字体为【微软 雅黑』,给该文本框中的三段文字添加项目 符号。选择【开始】→【段落】功能组,单 击【项目符号】按钮,如图 1-37 所示。

图 1-37

第11步 设置项目符号的颜色为蓝色、文 字颜色为黑色。操作中可以先把文字和项 目符号都设置为蓝色,再将每段文字设置 为黑色,效果如图 1-38 所示。

- 融合中美欧三大课标,出国两不误。
- ◎ 50 分钟"浸润式"学习,提升英语力。
- 固定老师小班化教学, 让语言成为工具。

图 1-38

第12步 参照第9步,设置下方文本框的格式。设置文本框的形状填充为【无填充颜色】,形状轮廓为【无轮廓】,文字字体为【微软雅黑】,字形为【加粗倾斜】,按照要求设置颜色和字号。为了突出课程时间和外教上课,把第二行内容放大,效果如图1-39所示。

图 1-39

第13步 加入符合宣传内容的外教图片和

教育机构的 Logo,丰富画面,强化课程特色:50 分钟旗舰外教课,总结3点课程符合家首,作为信息,作为首的是让收到传单的要,这种重要信息,效果如图1-40 所示。

图 1-40

三、反面最左栏制作步骤

第1步 现在开始格式化反面的课程介绍、课程特色和联系方式。选中所有文字,设置字体为【微软雅黑】。在选中所有文字的状态下,设置字体为 Times New Roman,可以将英文设置为该字体,同时不影响中文字体。设置行距为"固定值 15 磅"。选择【开始】→【段落】功能组,单击右下角的【》按钮,打开【段落设置】对话框,如图 1-41 所示。

图 1-41

第3步 设计三大课标内容,标题格式:小四号、加粗、单倍行距、居中对齐。利用图形,类似项目标号强化突出三大课标。按住 Shift 键,使用形状工具画个正圆,添加无填充色、无轮廓的文本框浮于圆形上方。文字白色,与圆组合成一个图形,效果如图 1-43 所示。

第2步 设置课程介绍标题格式:蓝色、小二号、加粗、单倍行距、居中对齐;设置课程介绍格式:橙色,个性色6,深色25%,小四号、加粗、单倍行距、居中对齐,两边是中文破折号,效果如图1-42所示。

选择爱才英语 成就未来领袖

----- **連程介绍** -

爱才英语 50 分钟线上旗舰课程,是一套融合中国、美国、欧洲三大课标的在线外数英语全能课程。 整套课程采用 1 对 3 的固定小班授课方式,让孩子在绝走真实的英语学习环境中培养学习习惯,快速进步。

50 分钟高效课堂 欧美 老师将带领孩子提升英 海应用能力,从语音语调的感知体会,到单词句型的 走量积累,再到阅读能力的不断强化、课后还有丰富 的练习巩固、科学、数学等的学科知识和多元文化数 育的课程融入,培养孩子真正拥有英语思维,掌握语 章交流和运用能力,提高各项 21 世纪核心能力,成 数未来领称。

图 1-42

第4步 复制刚制作好的三个图形,修改颜色和文字,纵向排列,左对齐。右侧添加三个无填充色、无轮廓的文本框,设置汉字五号,英文小五号,汉字段后间距0.4 行,调整位置,效果如图1-44 所示。

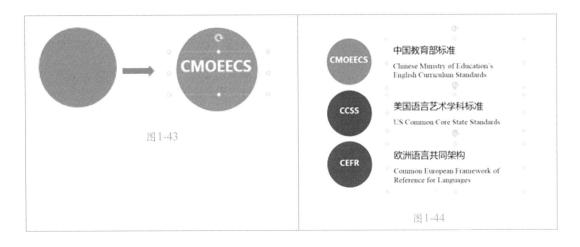

四、背面中间栏制作步骤

课程特色中的第一点,分龄分级主要凸显分级的晋级过程,设计阶梯形式的图形更形 象展示课程特色。可以插入自选图形,在图形上方显示文字。

第1步 选择【插入】→【插图】功能组, 单击【形状】按钮,在下拉列表中选择【矩 形标注】, 拖曳鼠标, 绘制一个矩形标注, 用鼠标拖曳该矩形标注下边的黄色句柄到右 侧。修改填充颜色为蓝色,边框颜色为白 色,粗细为2.25磅, 效果如图 1-45 所示, 复制一份刚绘制好的

矩形标注。 图 1-45

第3步 设置"课程特色"标题格式为小 四号、加粗、单倍行距、蓝色、左对齐。特 色中的第一点"分龄分级"格式为小四号、 加粗、单倍行距、居中对齐,效果如图 1-47 所示。

课程特色

分龄分级、循序渐进的课程体系

遵循6~10岁孩子的认知规律,分龄分级,系 统严谨地将教学分为三个阶段:初阶、中阶和高 阶课程。

图 1-47

第25 右键单击复制的矩形标注,选择 【置于底层】命令,使其下移一层。修改 两个矩形标注的填充颜色和边框颜色,再 以同样的方法插入4个矩形,摆放两排。

填充颜色设置:下面一行 文字是对上面每一阶段的 解释, 因此每列的填充颜 色要一个色系。摆放方式 如图 1-46 所示。

图 1-46

第4步 初阶、中阶、高阶课程介绍使用 6个文本框浮于第2步制作的矩形标注和矩 形内。凸显"初阶、中阶、高阶"的标题 字体效果为: 小四号, 加粗, 白色字。其 他文字设置如图 1-48 所示。

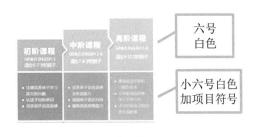

第5步 课程特色中的第二点,跨学科知识和多元文化教育,主要强调的是多元化的展现,如果以文字的方式罗列很少有人会注意到,因而我们以"每一元"作为一个单元来呈现,用单元的大小来表示该元的重要程度,不同颜色的图形作为单元的形式。同时也与上面的部分协调一致,按图 1-49 所示的要求格式化。

五、反面最右栏制作步骤

第1步 课程特色中的第三点: "1 对 3 小班教学 固定外教 固定同学",主要是强调"外教",从素材文件夹中选择一个外教的图片插入以丰富画面。

第2步 课程特色中的第四点: "50 分钟课时 互动多更高效", 主要是强调"课程", 从素材文件夹中选择一个课程的教材图片插入。

第3步 课程特色的第三点、第四点是教学的核心,一个是老师,一个是教材,以图片的形式展现更加醒目,达到宣传的目的。标题按照前面的要求统一更改。图片文字环绕方式为"上下型环绕"。图片的选取要符合整体的风格,图片颜色要鲜艳,背景偏白色,周围虚化的效果可以通过图片样式来实现。

最后效果如图1-51所示。

六、正面最左栏制作步骤

第1步 正面最左栏的教学目标主要是采用表格方式来呈现每个阶段不同的知识点目标。表格非常适合类似的内容呈现,美化表格,让表格的行列标题更醒目。

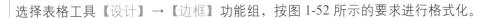

图 1-52

《第2步》选择表格工具【设计】→【表格样式】功能组,添加底纹,如图 1-53 所示。 效果如图 1-54 所示。

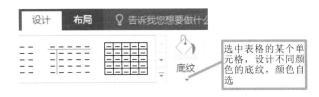

图 1-53

教学目标

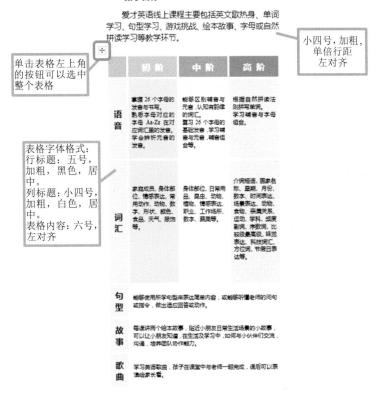

第3步 调整表格的大小,使其占满整个 左栏。在调整单元格的大小时,可以选中几 行或几列使其平均分布。选择表格工具【布 局】→【单元格大小】功能组,如图 1-55 所示。

第4步 设置单元格的文字对齐方式,也可以适当设置单元格边距。选择表格工具【布局】→【对齐方式】功能组,如图1-56 所示。

图 1-56

七、正面中间栏制作步骤

第1步 格式化正面中间栏的联系方式。该栏是折叠后的背面,正反两面是客户最留意看的地方。正面重点是:展示什么辅导机构,什么课;反面重点是:联系方式,以简单明确为主,不能太花哨,视觉焦点就一个,现在一般以二维码为主,插入素材文件夹中的二维码图片,再格式化文字。二维码图片下边加入两行文字。"咨询热线:400-000-0000",格式为:三号,加粗,蓝色,居中。"爱心树教育集团",格式为:小四号,加粗,蓝色,居中。效果如图 1-57 所示。

扫码二维码关注爱心树订阅号

咨询热线: 400-000-0000

爱心树教育集团

地址:沈阳市沈北新区正良四路 15号

图 1-57

第2步 为了把受众的视觉聚焦到宣传单的重要内容处,可以加入风格统一的图标; 页面分栏没有加入分割线,每栏之间最好用线分割,基于这两个目的可以在网络上搜索适合的图标,添加到本文中。插入素材文件夹中的6个png图片文件(png图片特点是背景透明)"图标1"到"图标6",环绕文字方式为"浮于文字上方"。效果如图 1-58 所示。

图 1-58

正反两面的最终效果如图 1-59、图 1-60 所示。

- 课程介绍 -

原性[2] 2日 銀才英語 50 分钟线上旗稅價積,是一套數合中 面,美面。於用二大場合的在総分數英語金銀環程, 整套環果用 1 对 3 的器度少据性离为完,让孩子 在稳定真实的英语学习环境,快速 进步。 50 分钟高效度整 於美 全的格等领法子进升更 语此用他的,让你看得那么想知什么,是被提出的处

50 分等款效理當 款券 金尚将带领孩子提升英 店应用能力 从语音语语的感知休全,别单词句型的 大量积累,再则被导散力的不断能化。但还信申主国 的练习识据,科学,就学等跨学利现识和多元文化款 育的课程融入,培养孩子真正陪有英语思维,厚理语 臣交货和证用能力,提高各项 21 世纪核心能力,成 就未来领袖。

融合中国、美国和欧洲三大课程标准

在灣階級计中競合中国 美國和欧洲三大灣标 的灣磁体系 獨善中國英語傳程新标准 (MOEECS); 即步興国 43 州欽宇斯派 (美际 CCSS); 注重培养私 別思傳和包訓報力: 强國家別語言共同權 (飲际 CEFR)的"体验、互动、交施、合作"的学习方式。

中国教育部标准 Chinese Manistry of Education's English Corriculum Standards

美国语言艺术学科标准 US Common Core State Standards

欧州等南共同架构 Common European Framework of Reference for Languages

课程特色

分齡分级、循序渐进的课程体系

選補 6-10 岁孩子的认知规律,分龄分级,系统 严谨地将教学分为三个阶段:初级、中级和高级课

跨学科知识和多元文化教育

除了纯正地道的英语教学,外教老师会在课堂 中融入多学科的学习内容,如美国文化,中国传统、 艺术棒养,领导力等课程内容,培养孩子拥有英语思 维,掌理语言交流和运用能力,为未来储备核心竞争

世界領袖	世界文化	项目管理
艺术 图5	67	科技
	故事阅读	戏器 料学

1 对 3 小班教学 固定外教固定同学

执款的外数均遵过 TEFL TESOL 专业数师从还 拥有丰富的数字经验。固定老师跟班数字,让老师更 加了解每一位字生。1 别 7 的小班化数字,让孩子现 青长期的学习处件,充分重量一件表述的同句 见如,中学会倾听,协作等技能,享受真实的学习环

50 分钟课时 互动多更高效

爱才英語 50 分钟重视版课程,比常规 25 分钟 课程多了 100%的学习时间,同一套数程,同一个舌 题,老师与学生的互动交流时间延长,数学内容更透 切,适酷讨论更深入。积少成多,进步更明显!

图 1-59

爱才英语线上课程主要包括英文取热号、单词 学习、句型学习、游戏挑战、绘本故事、字母或自然 拼读学习等数学环节。

	初片	中阶	高阶
语音	掌握 26 个字母的 皮實物书写。 新悉字母对应的 对应则汇重的文章。 字合條析元言的 文章。	級等区別讀會与 元會,从如有節機 的周汇。 第273个字写句 新社改會,字可讀 會与元會,讀會組 台等。	模擬自然拼像法 形拼毫維男。 李习其曾与李母 组合。
词汇	家庭成员、身体部 位、情感搬达、常 用动作、动物、数 字、形处、颜色、 食品、天气、整饰 等。	各体部位。日常用 基、昆虫、动物、 植物、情部疾达、 职业、工作场系、 数字、精業等。	介词拒靠。国家名 你、屋框、用分、 多字、时间被达 经费表达、动地。 食物、保養关系。 运动、浮动、用金 运动、浮动、用 或数量器区。 形式 一个位置。 节 使 一个位置。 一个位 一个位置。 一个位置。 一个位置。 一个位置。 一个位置。 一个位置。 一个位置。 一个位置。 一个位 一个位 一个位 一个位 一 一 一 一 一 一 一 一 一 一 一 一
句冊	網絡使用所字句型 披揮令,依出達回	央表达管維内容,或i	经标准也 用的间如

- 故 每澳洲两个绘土故事,贴近小朋双日用生活还要的小故事。 可以让小朋双知道。在生活及学习中,如何如小伙伴们交流 课题。培养团队协作部21。

咨询热线: 400-000-0000

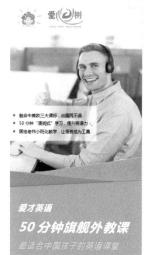

图 1-60

拓展阅读1-2

毕业论文排版请扫描右侧二维码。

第三节 电子邮件合并

我们在日常办公过程中,经常使用Word打印或填写各式各样的调查表、报表、通知书、套用信函、信封、获奖证书、毕业证书和合格证等。这些资料的格式内容都相同,只是具体的数据有所变化,而这些数据往往存放在Excel文件中。为了减少不必要的重复工作,提高办公效率,可以使用Word中的邮件合并功能来与Excel交换数据。本次实验使用Word中的邮件合并功能来快速制作邀请函。效果如图1-61、图1-62所示。

申,子邮件合并.mp4

图 1-61

	2 2 100	来体		· 12 · A' A' = = =	砂 〜 き 自动操行	雅規	-		1	*规	差
粘切	lå of more		<u>u</u> - 🖹 -	O - A - ♥ - E = E	□ □ □ 合并后居中	· E · %	* ****	条件格式 等 表格	第一	- 算	
	剪贴板	rs.	字体	15	对齐方式	Fg 数:	ў г <u>.</u>				
.8	٧		fx								
d	A	В	C	D			E			F	
	7° 13	姓名	性別	公司	地址					邮数组	12
	BY001	邓建威	男	电子工业出版社	北京市	太平路23号				10	00036
	BY002	郭小春	男	中国青年出版社	北京市	东城区东四	十条94号			10	00007
	BY007	陈岩捷	女	天津广播电视大学	天津市	南开区迎水	道1号			3(00191
	BY008	胡光荣	妈	正同信息技术发展有限公	司 北京市	海淀区二里	Æ.			10	00083
	BY005	李达志	男	清华大学出版社		海淀区知春	路西格玛中	心		10	00080

图 1-62

第1步 选择【文件】→【打开】命令, 打开邀请函原始文档,调整文档版面。选择【布 局】→【页面设置】功能组,单击【页面设置】 按钮,弹出【页面设置】对话框,切换至【纸 张】选项卡,【宽度】设置为27厘米,【高 度】设置为17厘米,如图1-63所示。

图 1-63

第2步 在【页面设置】对话框中选择【页 边距】选项卡,将【上】和【下】页边距 均设置为2厘米,左和右页边距均设置为3 厘米,单击【确定】按钮,如图1-64所示。

第3步 选择【插入】→【插图】功能组,单击【图片】按钮,在弹出的【插入图片】 对话框中选择实验素材文件夹下的"背景图片.jpg",单击【插入】按钮。返回到文档中, 选中图片,选择【图片格式】→排列功能组,单击【环绕文字】按钮,选择【衬于文字下方】, 如图 1-65 所示。调整图片大小和位置,作为文档的背景,如图 1-66 所示。

第4步 选择【邮件】→【开始邮件合并】 功能组,选择【开始邮件合并】→【信函】 命令,如图 1-67 所示。

图 1-67

第5步 选择【邮件】→【开始邮件合并】 功能组,选择【选择收件人】→【使用现 有列表》命令,如图 1-68 所示。

第6步 打开【选取数据源】对话框,在 实验素材目录找到"通讯录.xlsx"文件, 单击【打开】按钮,在弹出的【选择表格】 对话框中选择"通讯录",如图 1-69 所示。

图 1-69

第7步 把光标定位到"贵单位:"之后, 选择【邮件】→【编写和插入域】功能组, 选择【插入合并域】→【公司】命令,单 击【插入】按钮。将光标定位到"尊敬的" 和"(老师)"之间,重复以上操作,将【姓 名】域插入。插入后如图 1-70、图 1-71 所示。

第8步 选择【邮件】→【预览结果】功能组,单击【预览结果】命令。单击【◀】或【▶】按钮,可查看具有不同邀请人姓名和公司的信函,如图 1-72 所示。

图 1-72

第9步 选择【邮件】→【完成】功能组,单击【完成并合并】命令,选择【编辑单个文档】命令(见图 1-73),打开【合并到新文档】对话框,在【合并记录】选项区域中,选中【全部】单选按钮,也可以根据实际情况,有取舍地选择记录,单击【确定】按钮(见图 1-74),系统会生成一个新的文档。

第10步 在新生成的文档中可以看到,每页邀请函中只包含1位专家或老师的姓名。通信录中有几个记录,就会生成几个邀请函。单击【文件】选项卡下的【另存为】按钮保存文件,命名为邀请函.docx。

论文编辑请扫描右侧二维码。

习题

1. Word 2016新建	文档的快捷键是	•	
A. Alt+N	B. Ctrl+N	C. Shift+N	D. Ctrl+S
2. Word 2016文档	的扩展名的默认类型点	E	
ABMP	BDOT	CTXT	DDOCX
3. 在Word 2016中	, 对段落进行格式(七操作,其中不能进	行的操作是。
A. 行间距	B. 对齐方式	C. 左右缩进	D. 字符间距
4. 在Word 2016中	',插入目录在	菜单下。	
A. 文件	B. 开始	C. 布局	D. 引用

5. 在Word 2016中,编辑格式化图片和文本时,为了使文字绕着插入的图片排列,需

设直的裸作走	o		
A. 设置环绕	方式	B. 调整图片和	中文字的比例
C. 设置文本	的位置	D. 设置图片的	勺叠放次序
6. 在Word 2016	中,按Ctrl+A快捷键	,其操作功能是	o
A. 剪切	B. 全选	C. 帮助	D. 复制
7. 在Word 2016	中,插入分节符或分	页符,在菜	单下进行。
A. 插入→分	隔符 B. 设计→分隔	5符 C. 布局→分隔	鬲符 D. 开始→分隔符
8. 在Word 2016	中, 当编写论文或者	填写报告需要统计	文字数量时,应。
A. 在审阅菜	单下使用字数统计功	能	
B. 单击布局	菜单,在页面设置对	话框中查看行数	
C. 使用行号	功能		
D. 在文档结	构图中查看		
9.下列选项中,	不属于Word 2016窗	口下的菜单的是	0
A. 布局	B. 设计	C. 打印	D. 视图
10. 在Word 20	16中,使用分栏功能	时,下列说法中正	确的是。
A. 每一栏的	宽度都要相同	B. 最多可以记	及置3栏
C. 每栏之间	的间距是固定的	D. 各栏宽度自	的设置可以不同

第二章

数据处理软件 Excel

本章学习目标

知识目标:学生通过Excel的四个实验,可以利用公式和函数对工作表中的数据进行计算,进行工作表的格式化,创建图表,进行数据的排序、筛选、分类汇总,创建数据透视表。

能力目标: 学生能够利用学过的Excel操作知识,对以后学习和工作中需要处理的数据,特别是大量数据,进行快速统计与分析。

素质目标: 学生通过Excel的学习,深刻体会"工欲善其事,必先利其器"的含义。 只有不断地增加自己的知识储备,做好充足的准备,才能快速且高质量地完成工作。

核心概念

V

工作簿 工作表 单元格 图表 排序 筛选 分类汇总

引导案例

使用Excel软件,通过设置数据的字体格式,添加单元格的边框和底纹、设置数据格式以及对表格中某些数据进行突出显示等,可以制作出美观且易于阅读的表格。使用Excel软件提供的各类函数可以对表格数据进行处理,使用图表、排序、筛选、分类汇总、数据透视表等可以对表格数据进行分析。

案例导学

通过本章数据处理基本操作、数据统计分析、数据透视表和数据处理案例应用四个案例的学习,掌握表格的美化及表格数据的统计与分析技巧,以便在今后遇到需要处理数据的情况时,可以灵活运用本章学到的相关知识。

第一节 数据处理软件 Excel 简介

Excel是由微软公司推出的一款电子表格处理软件,也是其办公套装软件Microsoft Office 的组件之一。友好的人机界面、强大的计算功能、出色的图表工具,配合成功的市场营销,使Excel成为目前最流行的电子表格处理软件。

利用Excel可以制作电子表格、完成复杂的数据运算、进行数据的分析和预测、创建 图表等,因此被广泛应用于文秘、行政、人力资源管理、市场营销管理、财务会计等不同 领域。

Excel有五大基本功能:数据录入、表格美化、数据计算、数据分析、打印输出。

1. 数据录入

数据录入包括输入数据和编辑数据两部分。输入数据包括输入文本、数字和日期,可 以使用手动输入、自动填充输入、数据有效性输入; 编辑数据包括复制和移动数据、修改 数据、清除数据格式、查找和替换数据。

2. 表格美化

表格美化包括设置数据格式和设置工作表外观两部分。设置数据格式包括文本格式、 数值格式、日期和时间格式、根据条件设置数据格式、数据对齐方式、使用单元格样式: 设置工作表外观包括边框和底纹、标签颜色、工作表背景、图片和艺术字。

3. 数据计算

数据计算是指使用Excel提供的各类函数解决各种问题。各类函数包括逻辑函数、目 期和时间函数、数学函数、文本函数、信息函数、统计函数、查找和引用函数、工程函 数、数据库函数、多维数据集函数、加载宏和自动化函数、兼容性函数等。

4. 数据分析

数据分析是指使用各类数据分析工具分析数据。分析工具包括图表、数据透视表和透 视图、排序、筛选、分类汇总、数据表、方案管理器、单变量求解、规划求解以及分析工 具库。

5. 打印输出

设置工作表的页面格式,包括设置纸张大小、纸张方向、页边距、页眉和页脚、分 页:打印工作表,包括设置打印区域、打印预览、设置打印选项、打印输出;使用VBA实 现高级自动化包括录制宏、Excel VBA二次开发。

Excel的发展历程请扫描右侧二维码。

第二节 数据处理基本操作

一、"员工工资表"的录入、运算与排版

"员工工资表"完成效果,如图2-1所示。

A	A	В	C	D	E	F	G	Н	I
1				Ñ	工工资	-			
2	员工编号	姓名	基本工资	绩效工资	岗位津贴	医疗保险	公积金	养老保险	实发工资
3	001	孟祥贺	¥4, 275. 0	¥900.0	¥1,500.0	¥149.0	¥745.0	¥596.0	¥5,185.0
4	002	马铭浩	¥2,780.0	¥400.0	¥900.0	¥168.0	¥840.0	¥672.0	¥2,400.0
5	003	马坚	¥4,120.0	¥800.0	¥1, 400.0	¥138.0	¥690.0	¥552.0	¥4,940.0
6	004	马新宇	¥2,600.0	¥450.0	¥900.0	¥114.0	¥570.0	¥456.0	¥2,810.0
7	005	吴萌	¥3,900.0	¥550.0	¥1,000.0	¥122.0	¥610.0	¥488.0	¥4,230.0
8	006	许诗婧	¥2,187.0	¥550.0	¥900.0	¥119.0	¥595.0	¥476.0	¥2,447.0
9	007	姜畅	¥4,050.0	¥700.0	¥1,200.0	¥120.0	¥600.0	¥480.0	¥4,750.0
10	008	郭冬雪	¥2, 450. 0	¥600.0	¥900.0	¥113.0	¥565.0	¥452.0	¥2,820.0
11	009	闫宇楠	¥4, 600. 0	¥850.0	¥1,500.0	¥177.0	¥885.0	¥708.0	¥5,180.0
12	010	韩雨晴	¥3,002.0	¥500.0	¥900.0	¥106.0	¥530.0	¥424.0	¥3,342.0
13	平均		¥3, 396, 4	¥630.0	¥1,110.0	¥132.6	¥663.0	¥530.4	¥3, 810. 4

图 2-1

数据处理基本操作1.mp4

数据处理基本操作2.mp4

第1步 打开工作簿"员工工资表",员工编号是以"0"开头的数字,在输入以"0"开头的数字时,为了防止开头的"0"消失,要先设置单元格的数字格式为【文本】。选中 A2 单元格,选择【开始】→【数字】功能组,单击【常规】右侧下拉按钮,在下拉列表中选择【文本】数字格式,如图 2-2 所示。

第2步 输入员工编号。选中A2单元 格, 输入"001", 按 Enter 键确认。再次 选中 A2 单元格,将鼠标指针指向单元格 右下角填充柄, 当鼠标指针变形为"+" 时,拖曳鼠标至 A11 单元格,可以自动填 充员工编号 002 到 010, 如图 2-3、图 2-4 所示。

第4步 使用公式, 计算出孟祥贺的实发 岗位津贴-医疗保险-公积金-养老保险"。 选中 I3 单元格, 输入公式 =C3+D3+E3 -F3 - G3 - H3, 按 Enter 键确认。

第3步 插入标题行,输入标题。选中第1 行任意单元格,选择【开始】→【单元格】 功能组,单击【插入】下拉按钮,在下拉列 表中选择【插入工作表行】选项,如图 2-5 所示。选中A1单元格,输入"员工工资表", 按 Enter 键确认。

第5步 计算出其他员工的实发工资。选 工资。实发工资为"基本工资+绩效工资+|中I3单元格,将鼠标指针指向单元格右下 角填充柄,当鼠标指针变形为"★"时,拖 曳鼠标至 I12 单元格,可以自动计算出其他 员工的实发工资。

第6步 輸入文本"平均值",并使用平均值函数"AVERAGE",计算出所有员工基 本工资的平均值。选中 A13 单元格,输入【平均值】,按 Enter 键确认。选中 C13 单元格, 选择【开始】→【编辑】功能组,单击【自动求和】右侧的下拉按钮,在下拉列表中选择【平 均值】命令,显示公式 "=AVERAGE(C3:C12)",按 Enter 键确认,如图 2-6、图 2-7 所示。

- 第7步 - 计算出绩效工资等其他项的平均值。选中 C13 单元格,将鼠标指针指向单元 格右下角填充柄, 当鼠标指针变形为"+"时, 拖曳鼠标至 I13 单元格。

「第8步」设置单元格的数字格式及小数位数。选中单元格区域 C3:I13.选择【开始】→【数 字】功能组,单击右下角的【数字格式】按钮,打开【设置单元格格式】对话框,在【数 字】选项卡中设置分类为【货币】,小数位数为"1",单击【确定】按钮,如图 2-8 \sim 图 2-10 所示。

图 2-9

第9步 合并单元格。选中单元格区域 A1:I1,选择【开始】→【对齐方式】功能组,单击【合并后居中】按钮,如图 2-11、图 2-12 所示。同样地,选中单元格区域 A13:B13,选择【开始】→【对齐方式】功能组,单击【合并后居中】按钮。

图 2-10

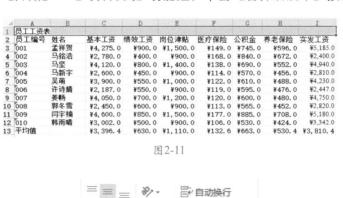

图 2-12

第10步 设置水平对齐方式。选中单元格区域 C:I13,选择【开始】→【对齐方式】功能组, 单击【居中】按钮,如图 2-13 所示。

图 2-13

A1单元格,选择【开始】→【字体】功能组, 选中 A13 单元格,选择【开始】→【字体】 如图 2-15 所示。 功能组,单击【加粗】和【倾斜】按钮。

第11步 设置字体、字号和字形。选中 第12步 设置字形和字体颜色。选中单元 格区域 A2:I2、选择【开始】→【字体】功 设置字体为【华文新魏】,字号为20,单一能组,单击【加粗】按钮,单击【字体颜色】 击【加粗】按钮,如图 2-14 所示。同样地, │右侧的下拉按钮,选择"白色,背景 1",

A2:I2,选择【开始】→【字体】功能组, 单击【填充颜色】右侧的下拉按钮,选择"水 绿色,个性色 5",如图 2-16 所示。

第13步 设置填充颜色。选中单元格区域 第14步 设置填充颜色。选中单元格区域 A3:I3,选择【开始】→【字体】功能组, 单击【填充颜色】右侧的下拉按钮,选择"水 绿色,个性色5,淡色60%",如图2-17所示。

数字媒体设计(第2版)(微课版)

第 15 步 使用格式刷复制格式。选中单元格区域 A3:I4, 选择【开始】→【剪贴板】功能组, 单击【格式刷】按钮(见图 2-18), 然后选中单元格区域 A5:I12。

图 2-18

第16步 设置边框。选中单元格区域 A2:I13,选择【开始】→【字体】功能组,单击右下角【字体设置】按钮,打开【设置单元格格式】对话框,选择【边框】选项卡,设置【线条样式】为"细线",【线条颜色】为"白色,背景1,深色50%",单击【内部】按钮,设置【线条样式】为"粗线",单击【外边框】按钮,单击【确定】按钮,如图 2-19~图 2-21 所示。

图2-19

图 2-21

第17步 条件格式化。选中单元格区域 C3:C12,选择【开始】→【样式】功能组,单击【条件格式】按钮,选择【突出显示单元格规则】→【介于】命令,打开【介于】对话框,输入"3500"和"4500",单击【设置为】右侧的下拉按钮,在下拉列表中选择【自定义格式】命令,打开【设置单元格格式】对话框,在【字体】选项卡中单击【颜色】右侧的下拉按钮,选择"红色",单击【确定】按钮,返回上一个界面,单击【确定】按钮,如图 2-22 ~图 2-24 所示。

A2:I13, 选择【开始】→【单元格】功能组, 单击 【格式】按钮,选择【自动调整列宽】 命令,如图 2-25 所示。

第18步 设置列宽。选中单元格区域 第19步 设置行高。选中A1单元格,选 择【开始】→【单元格】功能组,单击【格 式】按钮,选择【行高】命令,打开【行高】 对话框,设置【行高】为45,单击【确定】 按钮,如图 2-26、图 2-27 所示。

第20步 插入批注。选中C11单元格,选择【审阅】→【批注】功能组,单击【新建批注】按钮,在出现的批注编辑区中输入"最高基本工资",如图 2-28、图 2-29 所示。

zhouyıng: 最高基本工资

图 2-29

第21步 保存工作簿。

二、制作"员工实发工资"图表

"员工实发工资"图表完成效果,如图2-30所示。

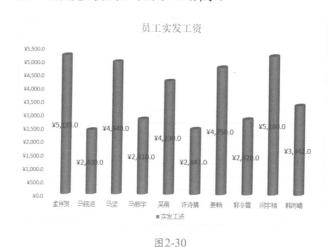

第1步 选择图表包含的数据。选中单元格区域 B2:B12,按住 Ctrl 键,然后再选中单元格区域 I2:I12,如图 2-31 所示。

						F	G	H	-
				ñ	工工资	未			
1			-						
2	员工编号	姓名	基本工资	绩效工资	岗位津贴	医疗保险	公积金	养老保险	实发工资
3	001	孟祥贺	¥4, 275. 0	¥900.0	¥1,500.0	¥149.0	¥745.0	¥596.0	¥5.185.0
4	002	马铭浩	¥2, 780.0	¥400.0	¥900.0	¥168.0	¥840.0	¥672.0	¥2,400.0
5	003	马坚	¥4,120.0	¥800.0	¥1, 400.0	¥138.0	¥690.0	¥552.0	¥4,940.0
6	004	马新宇	¥2,600.0	¥450.0	¥900.0	¥114.0	¥570.0	¥456.0	¥2,810.0
7	005	吴萌	¥3,900.0	¥550.0	¥1,000.0	¥122.0	¥610.0	¥488.0	¥4,230.0
	006	许诗婧	¥2,187.0	¥550.0	¥900.0	¥119.0	¥595.0	¥476.0	¥2,447.0
9	007	姜畅	¥4,050.0	¥700.0	¥1,200.0	¥120.0	¥600.0	¥480.0	¥4,750.0
0	008	郭冬雪	¥2, 450.0	¥600.0	¥900.0	¥113.0	¥565.0	¥452.0	¥2,820.0
1	009	闫宇楠	¥4, 600. 0	¥850.0	¥1,500.0	¥177.0	¥885.0	¥708.0	¥5,180.0
12	010	韩雨晴	¥3,002.0	¥500.0	¥900.0	¥106.0	¥530.0	¥424.0	¥3,342.0
13	平均	值	¥3,396.4	¥630.0	¥1,110.0	¥132.6	¥663.0	¥530.4	¥3,810.4

图 2-31

第2步 插入图表。选择【插入】→【图表】功能组,单击【推荐的图表】按钮,打开【插 入图表】对话框,选择【所有图表】选项卡,选择【柱形图】中的【三维堆积柱形图】. 单击【确定】按钮,如图 2-32~图 2-34 所示。

图 2-32

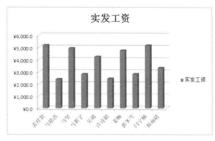

图 2-33

图 2-34

第3步 选择放置图表的位置。选中图表,选择图表工具【设计】→【位置】功能组, 单击【移动图表】按钮,打开【移动图表】对话框,选中【新工作表】单选按钮,输入"员 工实发工资图表",单击【确定】按钮,如图 2-35、图 2-36 所示。

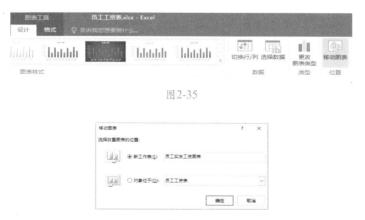

图 2-36

第4步 修改图表的柱体形状。在图表中右击任意数据系列,在弹出的快捷菜单中选 择【设置数据系列格式】命令,打开【设置数据系列格式】窗格,单击【系列选项】按钮, 选择【圆柱图】,关闭【设置数据系列格式】窗格,如图 2-37、图 2-38 所示。

第5步 设置图表的数据标签。选中图表,单击图表右上角的*按钮,勾选【数据标签】 复选框,如图 2-39 所示。

第6步 修改图表标题。两次单击图表标题插入光标,将图表标题修改为"员工实发工资",如图 2-40 所示。

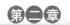

第7步 设置图表的图例。选中图表,单击图表右上角的+按钮,鼠标指针指向【图例】 复选框,单击其右侧的,按钮,选择【底部】选项,如图 2-41 所示。

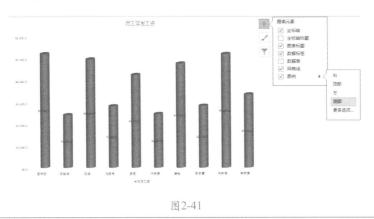

第8步》设置图表的网格线。选中图表,单击图表右上角的+按钮,鼠标指针指向【网 格线】复选框,单击其右侧的,按钮,勾选【主轴次要垂直网格线】复选框,如图 2-42 所示。

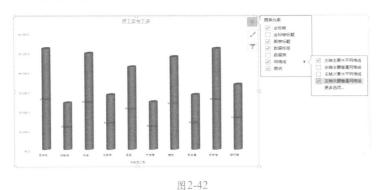

第9步 设置图表的坐标轴。选中图表,右击垂直坐标轴,选择【设置坐标轴格式】命令, 打开【设置坐标轴格式】窗格,单击【坐标轴选项】按钮,设置单位为500.0,关闭【设 置坐标轴格式】窗格,如图 2-43、图 2-44 所示。

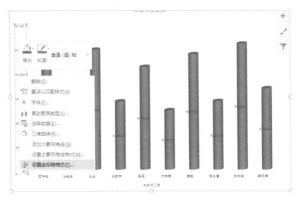

图 2-43

图 2-44

第10步 设置纵坐标、横坐标、图例、数据标签和图表标题的字号。选中纵坐标,选择【开始】→【字体】功能组,设置字号为14。选中横坐标,设置字号为14。选中图例,设置字号为14。选中数据标签,设置字号为18。选中图表标题,设置字号为24。

第11步 保存工作簿。

第三节 数据统计分析

数据统计分析2.mp4

数据统计分析3.mp4

一、数据排序

排序是将数据列表按照一个字段或多个字段升序或降序排列。

将"2015年销量统计表"中的数据先按照"季度"升序排列,再按照"销售总额"降序排列,完成效果如图2-45所示。

1	A	В	C	D	E	F	G	H	I	J	K
	季度	员工编号	姓名	商品1销量	商品2销量	商品3销量	商品4销量	商品5销量	商品6销量	商品7销量	销售总额
2		0011	雷佳润	490	597	511	474	531	595	458	¥75, 629. 0
3	一季度	0008	王邴瑞	512	587	481	493	273	616	431	¥67, 098. 0
4	一季度	0006	任天浩	378	377	453	459	550	458	600	¥67,005.0
5	一季度	0010	张峪浩	266	389	600	350	518	511	474	¥64, 769. 0
3	一季度	0005	于俊晖	518	600	538	518	311	350	491	¥62,999.0
7	一季度	0007	姜云祥	525	242	425	414	489	501	493	¥62,858.0
3	一季度	0009	孙浩博	513	389	491	431	511	374	350	¥62, 747. 0
9	一季度	0012	王帅	302	437	377	458	378	592	422	¥62,525.0
0		0003	王奇	550	453	415	359	453	459	425	¥62, 329. 0
1	一季度	0004	陈远志	273	481	448	333	423	493	481	¥59, 989. 0
2	一季度	0002	王泓皓	423	448	209	502	487	333	453	¥59, 230. 0
3		0001	黄欣	487	209	319	179	526	502	538	¥55, 830. 0
4		0010	张峪浩	562	523	597	595	490	383	392	¥71, 414.0
5	二季度	0004	陈远志	491	427	587	616	512	383	470	¥70, 695. 0
6		0009	孙浩博	501	295	561	525	629	291	444	¥66, 892. 0
7		0011	雷佳润	414	211	386	568	440	563	514	¥64, 749. 0
8		0002	王泓皓	587	460	242	501	525	324	492	¥63, 100. 0
9		0003	王奇	413	623	422	431	470	286	525	¥62, 237. 0
0		0008	王邴瑞	613	526	389	511	266	514	281	¥61, 796. 0
1		0001	黄欣	536	527	421	422	492	273	378	¥60,830.0
2		0005	于俊晖	390	547	636	511	307	281	512	¥59, 952. 0
3		0006	任天浩	547	239	389	374	513	444	307	¥59, 165. 0
4		0007	姜云祥	506	501	472	413	268	392	513	¥57, 254. 0
5		0012	王帅	526	319	437	592	302	179	291	¥51,564.0
	一禾麻	原始数据	企 注章	(+)			400	EED	FAO	101	1170 000 0

图 2-45

第1步 打开工作簿 "2015年销量统计表",复制工作表。选中"原始数据"工作表标签,按住 Ctrl 键,沿工作表标签向右拖曳鼠标,释放鼠标左键,出现"原始数据(2)"工作表标签,如图 2-46 所示。

5	二季度	0002	王泓皓	587	460	242	501	525	324	492	¥63, 100.00
6	二季度	0003	王奇	413	623	422	431	470	286	525	¥62, 237. 0
7	二季度	0004	陈远志	491	427	587	616	512	383	470	¥70, 695. 0
8	二季度	0005	于俊晖	390	547	636	511	307	281	512	¥59, 952. 0
9		0006	任天浩	547	239	389	374	513	444	307	¥59, 165. 0
0	二季度	0007	姜云祥	506	501	472	413	268	392	513	¥57, 254. 0
1	二季度	0008	王邴瑞	613	526	389	511	266	514	281	¥61, 796. (
2	二季度	0009	孙浩博	501	295	561	525	629	291	444	¥66, 892. 0
3	二季度	0010	张峪浩	562	523	597	595	490	383	392	¥71, 414. (
4	二季度	0011	雷佳润	414	211	386	568	440	563	514	¥64, 749.
5	二季度	0012	王帅	526	319	437	592	302	179	291	¥51, 564.
	— संस् क्षेत्र	nane.	放掘 原始数据	150	41.5	450	105	101	050	000	1100 000

图 2-46

第2步 重命名工作表。右击"原始数据(2)"工作表标签,选择 【重命名】命令,输入"排序",按 Enter 键确认,如图 2-47 所示。

第3步 多字段排序。选中表中任意一个单元格。选择【数据】→【排序和筛选】功能组, 单击【排序】按钮,打开【排序】对话框,设置【主要关键字】为季度,【次序】为自定义序列, 打开【自定义序列】对话框,输入序列为"一季度、二季度、三季度、四季度",单击【添加】

按钮, 然后单击【确定】按钮。返回到【排序】对话框, 单击【添加条件】按钮,设置【次要关键字】为销售总 额, 【次序】为降序, 单击【确定】按钮, 如图 2-48~ 图 2-52 所示。

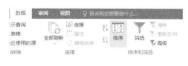

图 2-48

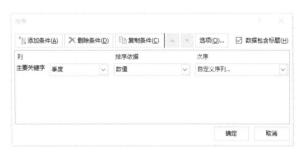

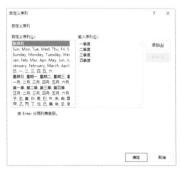

图 2-49

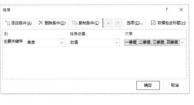

图 2-50

"从海加强的	‡(<u>A</u>)	> 到除条件(D)	◎ 复制条件(C)	A		选项(<u>O</u>)	☑ 数据包含标题出
Fi				排序依据			次序	
主要关键字	英京		-1	120個		~	一年度 二季	度, 三季度, 四季度 ~
次要关键字	94 SB S	est .	ij	数值			阵序	

图 2-51

图 2-52

第4步 保存工作簿。

二、数据筛选

筛选是从数据列表中查找满足条件的数据行,隐藏不满足条件的数据行。

从"2015年销量统计表"中筛选出"四季度""销售总额"高于"68000"的数据, 完成效果如图2-53所示。

at	A	В	С	D	E	F	G	H	I	J	K
1	季度.T	员工编钞	姓名。	商品1销1~	商品2销1~	商品3销」。	商品4销」。	商品5销』。	商品6销」。	商品7領1~	销售总额。
38	四季度	0001	黄欣	341	536	569	546	397	567	629	¥71,500.00
40	四季度	0003	王奇	563	435	471	435	587	442	484	¥69, 633.00
41	四季度	0004	陈远志	560	609	526	514	613	412	341	¥74, 507. 00
42	四季度	0005	于俊晖	559	523	536	335	576	423	513	¥68, 844. 00
44	四季度	0007	姜云祥	587	471	520	426	529	435	560	¥69, 421.00

图 2-53

第1步 复制及重命名工作表。右击"原始数据"工作表标签,选择【移动或复制】命令,打开【移动或复制工作表】对话框,选择【移至最后】,然后勾选【建立副本】复选框,单击【确定】按钮,如图2-54、图2-55所示,出现"原始数据(2)"工作表标签,重命名为"筛选"。

第2步 自动筛选。选中表中任意一个单元格。选择【数据】→【排序和筛选】功能组,单击【筛选】按钮。单击"季度"右侧的下拉按钮,在下拉菜单中,取消勾选【(全选)】复选框,然后勾选【四季度】复选框,单击【确定】按钮。单击【销售总额】右侧的下拉按钮,选择【数字筛选】→【大于或等于】命令,打开【自定义自动筛选方式】对话框,输入"68000",单击【确定】按钮,如图 2-56 ~图 2-59 所示。

三、数据分类汇总

分类汇总是将数据列表按某一字段分类,将同类数据放在一起,然后按类汇总处理, 如求和、计数、平均值、最大值、最小值等统计运算。

从"2015年销量统计表"中汇总出各员工销售总额的合计值和平均值,完成效果如 图2-60所示。

2 3		1	季度	B 员工编号	姓名	D 商品1销量	商品2销量	商品3销量	G 商品4销量	商品5销量	商品6销量	商品7销量	K 销售总額
ГГ		2		0001	黄欣	487	209	319	179	526	502	538	¥55, 830. 00
		3	二季度	0001	黄欣	536	527	421	422	492	273	378	¥60, 830. 00
		4	三季度	0001	黄欣	453	415	459	495	484	359	383	¥62, 623. 0
		5	四季度	0001	黄欣	341	536	569	546	397	567	629	¥71, 500. 0
1		6		0001 平均		0.11		000	010	331	307	025	¥62, 695. 7
-		7		0001 汇5									¥250, 783. 0
ГГ		8	一季度	0002	王泓皓	423	448	209	502	487	333	453	¥59, 230. 0
		9		0002	王泓皓	587	460	242	501	525	324	492	¥63,100.0
		10		0002	王泓皓	311	538	527	273	536	518	563	¥66, 394. 0
		11	四季度	0002	王泓皓	513	358	501	392	506	434	440	¥63, 610. 0
[-]		12		0002 平均	有值					- 000	101	110	¥63, 083. 5
-		13		0002 汇5									¥252, 334, 0
ГГ		14	一季度	0003	王奇	550	453	415	359	453	459	425	
П		15	二季度	0003	王奇	413	623		431	470	286	525	¥62, 237. 0
		16	三季度	0003	王奇	489	425		567	341	414	523	¥63, 936. 0
		17	四季度	0003	王奇	563	435		435	587	442	484	
-	1	18		0003 平出					- 100		710	101	¥64, 533. 7
-		19		0003 X 5									¥258, 135. 0
ГГ		20	一季度	0004	陈远志	273	481	448	333	423	493	481	¥59, 989, 0
		21	二季度	0004	陈远志	491	427	587	616	512	383	470	¥70,695.0
		22	三季度	0004	陈远志	511	491	460	324	587	431	211	¥64, 515, 0
		23	四季度	0004	陈远志	560	609	526	514	613	412		
Ė		24		0004 平井								011	¥67, 426. 5
-		25		0004 汇									¥269, 706. 0
r.r.		00	原始数	器 排序	第选	分类汇总		E00	F40	011	050	101	

图 2-60

第1步 复制"原始数据"工作表,并重命名为"分类汇总"。

『第2步』按分类字段排序。选中【员工编号】列中任意一个单元格。选择【数据】→【排 序和筛选】功能组,单击【降序】按钮,如图 2-61 所示。

图 2-61

第3步 分类汇总销售总额的合计值。选中表中任意一个单元格。选择【数据】→【分 级显示】功能组,单击【分类汇总】按钮,打开【分类汇总】对话框,设置【分类字段】 为员工编号、【汇总方式】为求和、【选定汇总项】为销售总额,单击【确定】按钮, 如图 2-62、图 2-63 所示。

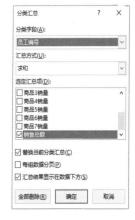

₹₽ 创建组 取消组合 分类汇总 分级显示

图 2-62

图 2-63

「第4步」分类汇总销售总额的平均值。选中表中任意一个单元格。选择【数据】→【分 级显示】功能组,单击【分类汇总】按钮,打开【分类汇总】对话框,设置【分类字段】 为员工编号、【汇总方式】为平均值、【选定汇总项】为销售总额,取消勾选【替换当 前分类汇总】复选框,单击【确定】按钮,如图 2-64、图 2-65 所示。

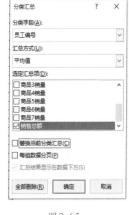

创建组 取消组合 分类汇总 分级显示

图 2-64

图 2-65

第5步 保存工作簿。

数据处理综合案例应用请扫描右侧二维码。

拓展阅读2-3

Excel的数据诱视表请扫描右侧二维码。

创建数据透视表.mp4

销售订单明细表.mp4

题 2

1. Excel不能实现的	的功能是。		
A. 分类汇总	B. 加载宏	C. 邮件合并	D. 合并计算
2. Excel工作簿的最	员小组成单位是	0	
A. 工作表	B. 单元格	C. 字符	D. 标签
3. 下列关于Excel的	的叙述中, 错误的是	Ēo	
A. 一个Excel文化	件就是一个工作表		
B. 一个Excel文化	牛就是一个工作簿		
C. 一个工作簿可	「以有多张工作表		
D双土其工作表	标签 可以对该了	作表重命文	

- 4. 在Excel中, 输入公式的操作步骤是____。
- ①在编辑栏中输入等号 ②按回车键
 - ③选择需要输入公式的单元格
- 4 输入公式的具体内容

A. (1)(2)(3)(4)

B. 3(1)(2)(4)

C. (3)(1)(4)(2)

- D. 3241
- 5. 在Excel中,把一个含有单元格名称的公式复制到另一个单元格,其中引用的单元 格名称保持不变,这种引用方式为。

数字媒体设计(第2版)(微课版) /

A. 相对引用	B. 绝对引用	C. 混合引用	D. 无法判定	
6. 在Excel中,下	列地址为相对地址的	足。		
A. \$D5	B. \$E\$7	C. C3	D. F\$8	
7. 在Excel中,默	认的单元格引用是_			
A. 相对引用	B. 绝对引用	C. 混合引用	D. 三维引用	
8. 作为数据的一	种表示方式,图表是	动态的, 当改变了其	中之后, E	xcel会自
动更新图表。				
A. X轴上的数	据 B. Y轴上的数据	C. 所依赖的数据	D. 标题内容	
9. 下列关于排序	操作的叙述中,正确	的是。		
A. 只能对数值	型字段进行排序			
B. 可以选择字	段值升序或降序排列			
C. 用于排序的	字段称为"关键字"	, 只能有一个关键字		
D. 一旦排序后	就不能恢复到原来的	7记录排列顺序		
10. 下列说法中,	错误的是。			
A. 分类汇总前	数据必须按分类字段	排序		
B. 分类字段只	能是一个字段			
C. 汇总方式只	能是求和			

D. 分类汇总可以删除, 但删除分类汇总后排序操作不能撤销

第三章

演示文稿制作软件 PowerPoint

本章学习目标

知识目标:了解如何在幻灯片上插入文本,进行基本的文本编辑,并学会使用字体、颜色、大小和对齐等工具进行格式设置。学会插入图像、音频和视频等多媒体元素,以丰富演示文稿的内容。掌握如何应用动画和过渡效果,使演示文稿更生动、引人注目。了解 PowerPoint 的主题和模板的作用,学会选择和修改它们以保持演示文稿的一致性和专业性。

能力目标:能够熟练使用 PowerPoint 的基本功能,理解基本的设计原则,包括对幻灯片布局、颜色搭配、字体选择等方面进行有效的设计,能够将内容有条理地组织在幻灯片中,确保逻辑性和连贯性;能够有效地集成多媒体内容,如图像、音频、视频等,以增强幻灯片的表现力和吸引力。

素质目标:培养学生制作演示文稿的视觉吸引力,保持一致的设计风格,以提高整体的专业性。激发学生创新思维和解决实际问题的自主能力。养成自主学习习惯,具有自我管理能力,具有终身学习与专业发展意识。

核心概念

V

动画设置 形状组合 SmartArt图形 超链接 幻灯片母版 幻灯片切换 幻灯片设计

使用PowerPoint软件,掌握图文混排、版面的布局,图片、形状、SmartArt图编辑等技术,运用母版设计、幻灯片主题设计、动画设计等技术手段掌控整个幻灯片的设计风格和效果,设计不同风格的幻灯片。在设计幻灯片的同时培养自己的学科素养,提升通过文字、图片、形状、动画、色彩等技术表达作者信息的能力。

案例导学

使用PowerPoint软件可以创建和编辑海报、宣传单,制作相册,进行产品发布、商品展示、会议报告、毕业论文答辩等演示文稿的展示。本章从设计角度,介绍幻灯片中的图片、形状、动画等设计方法,音频、视频文件的插入,以及幻灯片的放映、共享与发布。

第一节 演示文稿制作软件 PowerPoint 简介

Microsoft Office PowerPoint是微软公司的一款演示文稿软件,是用于设计制作专家报 告、教师授课、产品演示、广告宣传的电子版幻灯片,制作的演示文稿可以通过计算机屏 墓或投影机播放。利用Microsoft Office PowerPoint不仅可以创建演示文稿,还可以在互联 网上召开面对面会议、远程会议或给观众展示演示文稿。

Microsoft Office PowerPoint制作的文件格式后缀名为pptx,也可以保存为pdf、图片格 式等。演示文稿中的每一页就叫幻灯片,每张幻灯片都是演示文稿中既独立又相互联系的 内容。

一套完整的PPT文件,一般包含PPT封面、前言、目录、过渡页、图表页、图片页、 文字页、封底等: 所采用的素材有文字、图片、图表、动画、声音、影片等。国际领先 的PPT设计公司有Themegallery、Poweredtemplates、Presentationload等。我国的PPT应用水 平逐步提高,应用领域也越来越广。PPT正成为人们工作生活的重要组成部分,在工作汇 报、企业宣传、产品推介、项目竞标、管理咨询、教育培训等方面占举足轻重的地位。

PPT具有强大的演示功能, 在幻灯片制作上, PPT越来越注重元素的美观和精致, 特 别是对图片的编辑功能越来越强大。

在PPT幻灯片中包括文字、图片、表格、动画、声音、视频等元素,不同的应用场合 会使用不同的元素集合。PowerPoint的基本功能如下。

1. 文字排版

文字是PPT最重要的组成部分,无论PPT演示的主题是什么,都离不开文字的描述, 所以在PPT设计中,文字的设计尤为重要。按照文字的多少及内容的关系进行合理布局, 是文字排版的重点。

2. 图片展示

只靠文字还不能表达出具体的含义,需要将文字图形化,这也是吸引观众眼球最直接 的方法,适当的图片可以与文字相得益彰。

仅仅展示图片的PPT,需要为图片添加适当的效果,如边框、阴影等,同时配以适当 的说明文字。

PPT还提供修图功能,包括对图片的裁剪、调整图片基本参数等。 PPT中的常见图片类型包括照片、图标、剪贴画等。

3. 表格排版

表格是数据的主要表现形式,也是PPT中经常用到的工具。PPT提供表格布局和设计 等功能,可以设计出美观的表格。

数字媒体设计(第2版)(微课版) /

4. 图表美化

PPT提供了强大的图表美化功能,可以根据Excel表格中的数据直接生成图表,并且允 许在图表的基础上加工美化,如替换形状、颜色、效果等;还可以利用形状或者图形自制 图表。

5. 动画场景

PPT包含丰富的动画效果, 利用这些动画效果既能满足简单演示播放的需要, 又能制 作出复杂炫酷的动画。

PPT发展历程请扫描右侧二维码。

第二节 学校简介设计案例

美化"学校简介原始文档"PPT,使用文字、图片、图表、声音、 动画等效果设置,其中需要的图片及文字可以到素材中复制。

学校简介.mp4

PPT结构设置.mp4

一、PPT结构设置

将幻灯片分节便于用户阅读、查询和管理幻灯片。

第1步 幻灯片分节。打开"学校简介原 始文档.pptx"文件,在左侧缩略图窗口中, 选中第1张幻灯片,选择【开始】→【幻\名节】,如图3-2、图3-3所示,在弹出的【重 灯片】功能组→【节】下拉列表中【新增节】, 如图 3-1 所示。

第2步 重命名节。选择【开始】→【幻 灯片】功能组→【节】下拉列表中【重命 命名节】对话框中,修改【节名称】为"封 面页",单击【重命名】按钮,如图 3-4 所示。

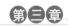

第3步 新增其他节。以同样的方法,分别选择左侧缩略图中的第2张、第3张、第6 张、第8张以及第9张幻灯片下边的空白区域,选择【开始】→【幻灯片】功能组→【节】 下拉列表中【新增节】,并修改节名称分别为:目录页、学校简介、专业介绍、国际交流、 结束页,如图 3-5~图 3-8 所示。

二、封面页的设计

封面页效果如图3-9所示。

封面页的设计.mp4

图 3-9

封面是PPT的首页,也是整个PPT最重要的部分之一。封面页展示着整个PPT的主题 是什么, 也决定了PPT给人的第一印象。

第1步 插入矩形。选中封面页幻灯片, 选择【插入】→【插图】功能组→【形状】 下拉列表中的"矩形",拖曳出一个与封 面页幻灯片一样大小的矩形,如图 3-10 所示。

第2步 更改形状颜色。选中矩形,选择 【绘图工具】→【格式】→【形状样式】 功能组→【形状填充】,颜色选择"蓝色", 【形状轮廓】选择"无轮廓",如图 3-11、 图 3-12 所示。

图 3-10

第3步 设置矩形层次。选中矩形,选择 【绘图工具】→【格式】→【排列】功能 组→【下移一层】,再次单击【下移一层】, 将矩形移动到文字下方,如图 3-13、图 3-14 所示。

图 3-14

第4步 设置矩形蒙版效果。选中矩形,选择【绘图工具】→【格式】→【形状样式】功能组的右下角箭头,如图 3-15 所示,打开【设置形状格式】任务窗格,选择【填充】,将【透明度】设置为 28%,如图 3-16 所示。

第5步 字体设置。选择主标题"沈阳师范大学",设置为微软雅黑,104号,白色,阴影效果。选择副标题"学校招生简介",设置为微软雅黑 Light, 44号,白色,如图 3-17、图 3-18 所示。在主标题和副标题中间插入文本框,选择【插入】→【插图】功能组→【形状】下拉列表中的【文本框】,拖曳出一个文本框,输入英文"Shenyang Normal University",设置为"微软雅黑 Light, 48号,白色"。适当调整三个文本框的位置。

第6步 为副标题添加线框。选择【插入】 →【插图】功能组→【形状】下拉列表中 的"圆角矩形",如图 3-19 所示。拖曳出 一个圆角矩形,覆盖在副标题上方,设置 形状填充为无,形状颜色为白色,粗细为3 磅,如图 3-20、图 3-21 所示。

图 3-19

第75 修改圆角矩形弧度。选中圆角矩 形,拖曳左上角的黄色句柄,调整圆角矩 形的弧度,如图 3-22、图 3-23 所示。

图 3-22

图 3-23

第9步 更改 logo 的颜色。选择 logo,选 择【图片工具】→【格式】→【调整】功 能组→【颜色】→【重新着色】下的"蓝色, 个性色2浅色",如图 3-25 所示。

图 3-25

第8步 添加学校 logo。在封面页下面添 加一个矩形,设置颜色为白色、无边框。选 择【插入】→【图像】功能组→【图片】, 选择素材文件夹下的"校标.jfif"文件,拖 动图片四周的句柄更改图片大小, 并将其 移动到封面页左下角,如图 3-24 所示。

图 3-24

第10步 添加文本框。输入文字"教师的 摇篮",并将其设置为微软雅黑,蓝色, 32号字。再添加一个文本框,输入当前日期, 设置为微软雅黑,蓝色,32号字,右对 齐, 拖动文本框到封面页右下角, 如图 3-26 所示。

参 教师的摇篮	2024年2月6日
图 3-2	26

三、目录页的设计

目录页效果如图3-27所示。

目录

封面页的设计.mp4

图 3-27

目录页是PPT的重要组成部分。目录有检索、导读两大功能。目录页在正确传达信息 的同时,又具备良好的视觉效果。

第1步 插入矩形。选中目录页幻灯片, 选择【插入】→【插图】功能组→【形状】 下拉列表中的"矩形",拖曳出一个与目 录页幻灯片一样大小的矩形。设置矩形形 状填充为白色, 无轮廓, 透明度为 26%, 调整矩形层次为图片之上, 文字之下, 如 图 3-28 所示。

图 3-28

第3步 字体设置。选中第一个文本框, 设置为微软雅黑,蓝色,54号。选中第二 个文本框,设置为微软雅黑,蓝色,44号, 距下拉列表中的【很松】,调整字符间距, 如图 3-30 所示。

第2步 添加色块,修改目录页为左右结 构。选择【插入】→【插图】功能组→【形 状】下拉列表中的"矩形",在目录页左 侧插入矩形色块。设置矩形色块为"蓝色、 无轮廓",如图 3-29 所示。

图 3-29

第4步 设置段落行距。选中第二个文本 |框,选择【开始】→【段落】功能组右下 角箭头,打开段落设置对话框,设置【行距】 选择【开始】→【字体】功能组→字符间 │为1.5 倍行距, 单击【确定】按钮, 如图3-31 所示。

图 3-30

段落						?)
缩进和间距(1) 中	文版式(出)						
常规							
对齐方式(G):	左对齐						
缩进							
文本之前(<u>R</u>):	2.06 厘米	•	特殊格式(S):	悬挂缩进	度量值(Y):	2.06 厘米	•
间距							
段前(B):	0磅	•	行距(N):	1.5 倍行距 ~	设置值(A)	0 ;	
段后(E):	0磅	•		单倍行距 1.5 倍行距			
制表位(I)				双倍行距 固定值 多倍行距	确定	ר כ	取消

图 3-31

框中的编号,在每段前分别输入Part1、 Part2、Part3,如图 3-32 所示。

目录

Part1 学校简介 Part2 专业介绍 Part3 国际交流

图 3-32

『第5歩』选中第二个文本框,选择〖开始〗│第6歩│左对齐两个文本框。选中第一个 → 【段落】 功能组 → 【编号】,取消文本 | 文本框,按住 Shift 键,选中第二个文本框, 选择【绘图工具】→【格式】→【排列】 功能组→【对齐】下拉列表中的【左对齐】, 如图 3-33 所示。

图 3-33

第7步 修饰目录页。添加文本框,输入 第8步 复制文本框。修改字体为白色, "SYNU",设置为白色,88号字,倾斜 40号,加粗,倾斜,透明度为0。选中两 效果。选中文本框,选择【绘图工具】→【格 | 个文本框,选择【绘图工具】→【格式】 式】→【形状样式】功能组的右下角箭头, 打开【设置形状格式】任务窗格、选择【文 的【垂直居中】,如图 3-35 所示。 本选项】,将【诱明度】设置为79%,如 图 3-34 所示。

→【排列】功能组→【对齐】下拉列表中

方拖曳出一条直线,设置为"白色"。

图 3-36

第10步 插入图标。打开"矢量图标.pptx" 文件,选中"图标1""图标2""图标3", 选择【开始】→【剪贴板】功能组→【复制】, 如图 3-37 所示。切换到当前幻灯片,选择【粘 贴】,如图 3-38 所示。将 3 个图标粘贴到 当前目录页中。

⋛对齐・

层 左对齐(L)

岛 水平居中(C)
号 右对齐(R)

可↑ 顶端对齐(I)

⑪ 垂直居中(M)

□ 4 底端对齐(B)

阳 横向分布(H)

第11步 更改图标大小。选中图标,选择【绘图工具】 \rightarrow 【格式】 \rightarrow 【大小】功能组的右下角箭头,如图 3-39 所示。打开【设置形状格式】任务窗格,取消勾选【锁定纵横比】复选框,如图 3-40 所示。修改【高度】和【宽度】为 2 厘米。按 Ctrl 键选中"图标 1""图标 2""图标 3",选择【绘图工具】 \rightarrow 【格式】 \rightarrow 【排列】功能组 \rightarrow 【对齐】下拉列表中的【右对齐】、【纵向分布】,如图 3-41 所示。选中三个图标,选择【绘图工具】 \rightarrow 【格式】 \rightarrow 【形状样式】功能组,将【形状填充】设置为白色。

→【插图】功能组→【形状】下拉列表中的"矩 形",绘制一矩形,设置为白色,无边框。 选择【图片工具】→【格式】→【大小】 功能组的右下角箭头,打开【设置形状格 式】任务窗格,取消勾选【锁定纵横比】, 设置高度为22厘米,宽度为5厘米,旋转 12°",如图 3-42 所示。

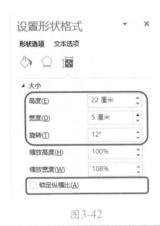

第13步 选中矩形色块,复制2个矩形, 更改一个矩形色块颜色为蓝色,另一个将 【透明度】更改为39%,将复制后的白色 矩形色块移动到目录页左侧,将蓝色和白 色矩形色块移动到目录页右侧,如图 3-43 所示。

四、讨渡页的设计

过渡页效果如图3-44~图3-46所示。

过渡页也可以称为小封面或者节标题, 它起到承上启下的作用, 表 现PPT各部分之间的过渡,使PPT整体有连贯性。在设计时,应注意醒 目和转折突出。

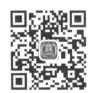

过渡页的设计.mp4

第1步 插入一页新幻灯片,版式为"空 白"。在左侧缩略图第3张幻灯片上方单 建幻灯片】→【空白】,如图 3-47 所示。

第2步 插入"图书馆.jfif"图片。选择【图 片工具】→【格式】→【排列】功能组→【旋 击,选择【开始】→【幻灯片】功能组→【新 | 转】→【水平翻转】选项,将图片水平翻转, 如图 3-48 所示。

图 3-47

第3步 裁剪图片大小。选中图片,选择 【图片工具】→【格式】→【大小】功能 组→【裁剪】→【裁剪】选项,如图 3-49 所示。拖曳左侧的句柄,将图片裁剪到适 合位置,单击幻灯片空白处,完成裁剪, 如图 3-50 所示。选中图片,单击四周的圆 圈句柄,调整图片大小与幻灯片大小一致。

图 3-49

图 3-50

第6步 复制目录页中的"图标1",粘贴到当前过渡页中,颜色为蓝色。调整大小,移动到"学校简介"文字右侧,如图 3-52 所示。

图 3-52

图 3-48

第4步 插入矩形色块,设置蒙版效果。选择【插入】→【插图】功能组→【形状】下拉列表中的"矩形",拖曳出一个与幻灯片一样大小的矩形。设置矩形填充颜色为白色,无边框,透明度为19%。

第5步 插入文本框。插入4个文本框,分别输入"1""学校简介""XUEXIAOJIANJIE""School Profile"。分别设置为"微软雅黑,加粗,199号字,蓝色""微软雅黑,66号字,蓝色""微软雅黑 light,24号字,蓝色""微软雅黑,80号字,蓝色,文本透明度80%",如图 3-51 所示。

学校简介 XUEXIAOJIANJIE

图 3-51

第7步 复制目录页中的"SYNU"两个文本框, 粘贴到当前幻灯片。修改后面文本框字号为60, 调整两个文本框位置至幻灯片左上角, 如图 3-53 所示。

图 3-53

第8步 插入矩形色块。选择【插入】→ 【插图】功能组→【形状】下拉列表中的"矩 形",绘制一个矩形,设置形状颜色为蓝色, 无轮廓。两次单击【绘图工具】→【格式】 →【排列】→【下移一层】,将矩形下移 到文本框之下,如图 3-54、图 3-55 所示。

上移一层 • 对齐 • □下移一层・□组合 选择窗格 旋转 排列

图 3-54

第9步 旋转矩形色块。选中矩形、单击 矩形上面的旋转按钮,旋转矩形到合适位 置,如图 3-56、图 3-57 所示。

第10 步 添加线条美化过渡页。选择【插 入】→【插图】功能组→【形状】下拉列 表中的"直线",按住Shift键绘制一条直线, Ctrl 键复制一条直线, 拖曳调整位置。第二 条直线倾斜度与矩形色块平行,如图 3-58 所示。

图 3-58

第12步 制作其他两张过渡页。选中当前过渡页幻灯片,单击右键,在快捷菜单中 选择【复制幻灯片】命令,如图 3-60 所示。修改文本框及图标为: "2" "专业介 绍" "ZHUANYEJIESHAO" "Professional Introduction" "图标 2"。以同样方法修改图 3 张过渡页为: "3" "国际交流" "GUOJIJIAOLIU" "International Communication" "图标 3"。 分别拖曳第2张、第3张过渡页到指定位置,完成过渡页的设置,如图3-61所示。

图 3-60

图 3-61

五、内容页的设计

内容页是PPT内容呈现页面,一般一页只表达 一个观点或内容,使展现的内容更清晰。

1. 学校简介内容页设计(见图3-62)

过渡页的设计2.mp4

图 3-62

第1步 重复"过渡页设计"中的 step1-step4 的操作,添加图形与矩形色块,设置层次为文本框之下,如图 3-63 所示。

图 3-63

第2步 绘制矩形与文本框。在第4张幻灯片上方绘制2个与幻灯片等宽的矩形,分别设置"高度为1.8厘米,蓝色,无轮廓""蓝色,无轮廓,透明度为76%"。绘制2个文本框,分别输入文字并设置字体格式:"学校简介专业介绍国际交流"设置为"微软雅黑,白色,24号,阴影效果";"自然情况 ZIRANQINGKUANG",设置为"微软雅黑,白色,阴影效果,中文20号字,英文14号字"。适当调整文本框的位置,如图 3-64 所示。

学校简介 专业介绍 国际交流

第3步 突出显示文本框内容。绘制1个矩形,设置为"无轮廓,高度1.8厘米,宽度4.2厘米",颜色选择"其他填充颜色"设置,如图3-65所示。在【颜色】对话框中选择【颜色模式】为"RGB",然后设置【红色】为0,【绿色】为88,【蓝色】为154,如图3-66所示,单击【确定】按钮,调整矩形到下一层。

第4步 复制当前矩形,设置透明度为63%,调整到"自然情况 ZIRANQINGKUANG"文本框下一层,修改"自然情况"字号为20号、修改"ZIRANQINGKUANG"字号为14号,如图3-67所示。复制目录页中的"SYNU"两个文本框,粘贴到当前幻灯片。修改两个文本框字号分别为32号、22号,调整两个文本框位置到幻灯片左侧空白居中位置。如图3-68 所示。

图 3-64

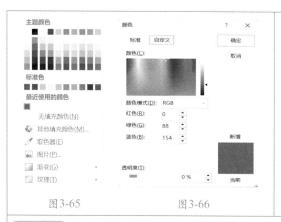

第5步》将当前幻灯片设置的内容统一放到其他内容页幻灯片中。按 Ctrl+A 快捷键选 定当前幻灯片所有对象,按住Shift键不放,单击幻灯片中间的文本框,取消文本框的选择, 单击【复制】按钮,选择其他内容页,单击【粘贴】按钮,将选定内容复制到所有其他 内容页,单击【下移一层】,将复制的内容移动到每页文本框之下,如图 3-69 所示。

图 3-69

第6步 利用对齐原则修改文字的布局及排版。选择第4张幻灯片,绘制6个文本框, 3个矩形,3个线条,按图3-70所示排列当前幻灯片中的文字。设置上面3个文本框中 的字体格式为"微软雅黑,24号,蓝色""1.5倍行距",3个线条设置为"形状轮廓蓝 色,粗细1.5磅";下面3个文本框中的字体格式为"微软雅黑,20号,黑色,文字1" 如图 3-71 所示, 3 个矩形填充颜色为"白色, 背景 1, 深色 5%, 如图 3-72 所示, 无轮廓", 调整到文本框下一层。

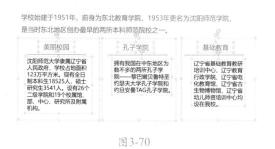

59

图 3-71

图 3-72

第7步 利用对齐、重复原则设置第5张 幻灯片。将"自然情况 ANQINGKUANG" 修改为历史沿革 ISHIYANGE。在幻灯片下方插入矩形,设置为蓝色,无轮廓。按住 Shift 键插入正圆,设置填充颜色为蓝色,形状轮廓为白色,粗细 2.25 磅,在圆形中绘制文本框,输入"1951 沈阳",设置为"微软雅黑,白色,24号,加粗效果",如图 3-73 所示。

图 3-73

第8步 在上方添加两个文本框,输入相关内容,设置第一个文本框中字体格式为"微软雅黑,黑色,文字1,18号",设置第二个文本框中字体格式为"微软雅黑,蓝色,24号"。添加线条,设置为"蓝色,短划线,3磅"。按 Ctrl 键选择文本框、线条、圆形,如图 3-74 所示。选择【绘图工具】→【格式】→【排列】功能组→【组合】下拉列表中的【组合】命令,如图 3-75 所示。将多个选定对象组合为一个对象,如图 3-76 所示。

是 对齐· 亚组合。 亚组合(G) 型 重新组合(E)

图 3-74

图 3-75

图 3-76

第9步 复制组合后的对象,粘贴 4 个。 修改相关文本框中的内容,调整其他文本 框的位置,如图 3-77 所示。

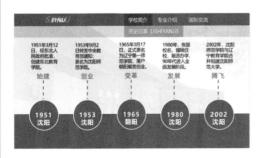

图 3-77

第 10 步 设置第 6 张幻灯片。将"自然情况 ZIRANQINGKUANG"修改为"师资情况 SHIZIQINGKUANG",如图 3-78 所示。

图 3-78

2. 专业介绍内容页设计(见图3-79)

图 3-79

第1步 第8张幻灯片图文设计。插入"图片2",调整大小与层次,将图片调整到文 本框下层。插入文本框,输入"美术学专业(师范类专业)",设置字体格式为微软雅黑, 蓝色,加粗,28号,下面文本框中字体格式设置为微软雅黑,蓝色,18号。调整两个 文本框的位置到幻灯片右侧。将【自然情况 ZIRANQINGKUANG】文本框中的文字修 改为"美术学院 MEISHUXUEYUAN"。将文本框与下面的矩形色块一起移动与【专业 介绍】左对齐。将【学校简介】下面的矩形移动到【国际交流】下方,如图 3-80 所示。

图 3-80

第2步 利用色块修饰当前内容页。插入矩形,设置为白色,无轮廓,高 14 厘米, 宽 17厘米,调整到文本框下层。再插入一个矩形,设置为蓝色,无轮廓,高15厘米,宽 16厘米,调整到白色矩形框下层。添加1条直线,设置为蓝色,1.5磅,添加到两个文 本框中间,如图 3-81 所示。

图 3-81

以同样的方法设置第9张幻灯片。

3. 国际交流内容页设计(见图3-82)

图 3-82

第1步 第11张幻灯片图文设计。选中文本框,选择【开始】→【段落】功能组→【项目符号】,取消文本框中的项目符号,如图 3-83 所示。设置文本框中字体格式为"微软雅黑,蓝色,第一段字体 28号,第二段字体 20号",插入一条直线,设置为"蓝色,1.5磅",添加到两段文字间。修改"自然情况 ZIRANQINGKUANG"为"合作院校HEZUOYUANXIAO",如图 3-83 移动位置,设置右对齐。将"学校简介"下面的矩形移动到"国际交流"下方,如图 3-84 所示。

图 3-83

第2步 插入图片 4,设置图文效果。调整到幻灯片右侧,选择【图片工具】→【格式】→【图片样式】功能组,单击【其他】按钮,选择"圆形对角,白色"的图片样式,如图 3-85、图 3-86 所示。

图 3-85

图 3-86

第3步 第12张幻灯片图文设计。选中□第4步 插入图片5,设置图文效果。调 文本框,选择【开始】→【段落】功能组 | 整到幻灯片右侧,选择【图片工具】→【格 →【项目符号】,取消文本框中的项目符号。 式】→【图片样式】功能组,单击【其他】 设置文本框中字体格式为"微软雅黑,蓝 按钮,选择"映像圆角矩形"的图片样式。 色,第一段字体28号,第二段字体20号", 插入一条"蓝色, 1.5磅"的直线在两段文 字间。

六、结尾页的设计

结尾页效果如图3-87所示。

图 3-87

第1步 选中任意一张过渡页, 选择【开始】→【剪贴板】功能组 侧缩略图"结束页"节后,选择【开 命令,最后制作一张幻灯片。

第2步 修改结束页。删除多余的文本框、线条、 图标。输入文本"沈师大,教师的摇篮",设置字 → 【复制】命令,将光标定位到左 体格式为"微软雅黑,66号,加粗,蓝色"。下面 文本框中输入 "I HEAR and I FORGET, I SEE and I 始】→【剪贴板】功能组→【粘贴】 REMEMBER, I Do and I UNDERSTAND",设置字体 格式为"微软雅黑,54号,文本透明度为78%"。

七、其他元素的使用

1. 幻灯片切换效果

『第1步』选择【切换】→【切换到此幻灯片】功能组→【推进】选项,在【效果选项】 中设置【自右侧】命令,如图 3-88、图 3-89 所示。

2. 插入视频

第1步 在第1张幻灯片后面插入一张空白幻灯片。选中第2张幻灯片,单击【插入】 → 【媒体】功能组→【视频】按钮,选择【PC上的视频】命令,在【插入视频文件】 对话框中,选择素材中的"视频.mp4",单击【插入】按钮,如图 3-91、图 3-92 所示。

图3-91

第2步 选中幻灯片中插入的视频、拖曳鼠标调整到幻灯片大小。选择《视频工具》→ 【播放】→【视频选项】功能组、设置"开始:自动",勾选"循环播放,直到停止" 复选框,如图 3-93 所示。

图 3-93

3. 插入背暑音乐

第1步 选择第3张幻灯片,单击【插入】→【媒体】功能组→【音频】按钮,选择【PC 上的音频】命令,在【插入音频】对话框中,选择素材中的"背景音乐.m4a",单击【插 入】按钮,如图 3-94 图 3-95 所示。

屏幕 ◆) PC 上的音频(P). 录制音频(R)..

图 3-94

■第2步 选择声音图标,选择【音频工具】→【播放】→【音频选项】功能组,设置【开 始:自动】、勾选【放映时隐藏】、【跨幻灯片放映】复选框,设置音量为低,如图 3-96、 图 3-97 所示。

65

4. 保存幻灯片

选择 【文件】 \to 【保存】 命令以保存PPT文档。PowerPoint 2016默认的保存格式为 pptx, 如图3-98、图3-99所示。

图 3-98

图 3-99

第三节 PowerPoint 图片编辑

一、裁剪图片

将图片裁剪为特殊形状,如图3-100所示。

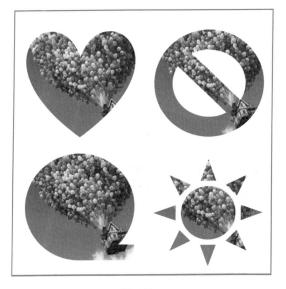

图 3-100

PowerPoint更改 图片背景.mp4

PowerPoint图片 排版布局.mp4

第1步 插入图片,并复制为4份,按顺序依次摆放。

第2步 选择一张图片,选择【图片工具】→【格式】→【裁剪】→【裁剪为形状】功能组, 选择适当的形状即可,如图 3-101 所示。

图 3-101

二、更改图片背景

更改图片背景效果如图 3-102、图 3-103 所示。

原始照片

图 3-102

图 3-103

第1步 更改图片大小。插入图片"1寸 照片.jpg"文件,选择【图片工具】→【格 式】→【大小】功能组,单击右下角箭头, 在【大小】下拉菜单中取消勾选【锁定纵 横比】复选框,设置【高度】为3.5厘米、【宽 度】为 2.5 厘米, 如图 3-104、图 3-105 所示。

第2步 删除背景。选择【图片工具】→【格 式】→【调整】功能组,选择【删除背景】选项, 如图 3-106 所示。

图 3-106

第3步。选择【标记要删除的区域优化】命令,在图片中要删除的地方拖曳鼠标作出标记, 单击【标记要保留的区域】按钮,拖曳标记要保留的区域,单击【保留更改】按钮,如 图 3-107 ~图 3-109 所示。

图 3-108

图3-109

第4步 添加图片框架。选择【图片工具】 →【格式】→【图片样式】功能组,选择"简 单框架,白色",如图 3-110 所示。

图3-110

第5步 填充背景颜色。选择【图片工具】→【格式】→【图片版式】功能组,单击右下角箭头,在【设置图片格式】窗格中选中【纯色填充】单选按钮,设置【颜色】为红色,如图3-111、图3-112 所示。

图 3-112

图片的排版布局请扫描右侧二维码。

SmartArt的使用请扫描右侧二维码。

第四节 PowerPoint 动画设计

一、文字动画

完成如图3-113所示的文字动画,观察动画效果,思考这些动画适合在什么样的场景中使用。

1.飞入,自顶部,弹性结束,逐字

2.基本缩放,从屏幕底部缩小,平滑结束,逐字

3.出现, 类似于打字机逐字打出的效果

4.螺旋飞入,潇洒的螺旋飞入,超炫效果,正式场合慎用

5.升起, 逐字升起, 雀跃式升起

6.曲线向上,个性化效果,美妙的曲线向上逐字展现

图 3-113

第1步 第一行文字动画设置。选择【动画】选项卡,在动画效果中找到"飞入"效果(见 图 3-114),单击【动画】功能组右下角箭头(见图 3-115),打开其他效果选项,设置 对话框,参考图 3-116 设置效果选项。

图 3-115

图 3-116

第2步 第二行文字动画设置。动画效果 为"基本缩放",打开【基本缩放】对话框, 切换到【效果】选项卡,设置【缩放】为【从 屏幕底部缩小】、【动画文本】为【按字母 顺序】,如图 3-117 所示。

图 3-117

第3步 第三行文字动画设置。动画设 置为"出现",按字母顺序播放,动画声 音为【打字机】,如图 3-118 所示。

第4步 第四行文字动画设置。动画效果为"螺旋飞入",按字母顺序播放,在【计时】 选项卡中设置【期间】为 0.3 秒 (表示动画持续时间为 0.3 秒),也可以在工具栏【计时】 功能组中的【持续时间】中进行设置,如图 3-119、图 3-120 所示。

图 3-119

图 3-120

第5步 第五行文字动画设置。动画效果为 升起,按字母顺序播放,在【计时】选项卡 中设置【期间】为快速(1秒),如图3-121 时】选项卡中设置【期间】为快速(1秒), 所示。

图 3-121

第6步 第六行文字动画设置。动画效 果为曲线向上,按字母顺序播放,在【计 如图 3-122 所示。

二、组合动画

为对象设置组合动画,即在一个对象上设置多个动画,同时或者连续播放,如图3-123 所示。

图 3-123

PowerPoint组合动画.mp4

第1步 找到 PPT 素材页面,选中一张 图片,为其添加一个"缩放"动画,如 图 3-124 所示。因为三个图片动画和三 个圆环动画相同,所以只要设置一个图 片和一个圆环的动画即可, 其他对象可 以使用动画刷功能完成设置,如图 3-125 所示。

图 3-124

图 3-125

第2步 再为该图片添加强调中的"放大/ 缩小"动画(注意第二个动画必须使用【添 加动画】按钮进行添加,否则会替换掉第一 个动画),如图 3-126 所示。

图3-126

第3步 设置动画效果。打开【放大/缩小】对话框,切换到【效果】选项卡,设置【尺 寸】为80%(輸入完80%-定要按Enter键),勾选【自动翻转】复选框;切换到【计时】 选项卡,设置动画【开始】为【与上一动画同时】,【期间】为快速(1秒),【重复】 为【直到幻灯片末尾】,如图 3-127、图 3-128 所示。

图 3-127

图 3-128

第4步 其他两个图片动画可以使用动 画刷工具,将完成的动画效果复制过去。 首先选择具有动画的对象, 然后单击【动 画刷】按钮,再单击目标对象。

第5步 设置圆环形状动画。与图片动画 步骤相同,【放大/缩小】对话框中设置【尺 寸】为120%。再利用动画刷为其他两个圆 形设置动画。

三、连贯动画

图3-129所示的动画过程为:小球滚落下来,带动齿轮旋转,落地后弹跳几下。小球 的运动过程包括三个路径动画。

图 3-129

第1步 选择动画中的【动作路径】动画,选择直线效果,如图 3-130 所示,调整路径的起点和终点,如图 3-131 所示,【开始方式】为"单击"。

第2步 再设置一个直线效果的动作路 径动画,调整起点为上一个动画的终点, 路径为垂直向下方向,【开始】方式为【上 一动画之后】,如图 3-132、图 3-133 所示。

第3步 设置小球的第三个动画,选择【自定义路径】(或者【其他动作路径】),打开【更改动作路径】对话框,选择【向右弹跳】选项,【开始】方式为【上一动画之后】,如图 3-134、图 3-135 所示。

第4步 设置齿轮动画为【强调】中的【陀】 螺旋】(见图 3-136),【开始】方式为【与 | 查看四个动画的开始方式及播放顺序是否 上一动画同时】,即与小球的弹跳动画同时 | 正确,如图 3-137 所示。 发生。

第5步 打开动画窗格, 在动画窗格中

触发器动画请扫描右侧二维码。

拓展阅读3-5

幻灯片放映设置请扫描右侧二维码。

幻灯片的共享发布请扫描右侧二维码。

触发器动画.mp4

人生需要规划.mp4

PPT综合案例.mp4

题

- 1. 在PowerPoint 2016文档中能添加的对象有。
 - A. 视频
- B. 声音
- C. 图表
- D. 以上都对
- 2. 在PowerPoint 2016中, 选项卡能够应用幻灯片模板,改变幻灯片的背景、

数字媒体设计(第2版)(微课版)

标题字体格式。

	A. 幻灯片放映	B. 设计	C. 视图	D. 切换	
	3. 在PowerPoint 201	6中, 放映幻灯片时	要指定第3、第5、第	第7张幻灯片,应使用【幻	
灯片	放映】选项卡中的_	命令。			
	A. 自定义放映		B. 设置幻灯片放映	£	
	C. 从当前幻灯片チ	干始	D. 幻灯片切换		
	4. 在PowerPoint 2016中,要放映当前幻灯片,应按键。				
	A. Shift+F5	B. F5	C. Shift+F4	D. F4	
	5. 在PowerPoint 2016中,动作按钮可以链接到。				
	A. 网址	B. 其他文件	C. 其他幻灯片	D. 以上都可以	
	6. 在PowerPoint 2016	中,设置幻灯片大,	小在选项卡中	" 更改。	
	A. 视图	B. 设计	C. 切换	D. 插入	
	7. 在PowerPoint 2016中,对图片建立的超级链接可以链接到。				
	A. 现有文件或网页	Q .	B. 本文档中的位置		
	C. 电子邮件地址		D. 以上都可以		
	8. 在PowerPoint 2016默认放映方式下,要提前结束幻灯片放映的方法是。				
	A. 按Esc 键		B. 鼠标双击		
	C. 按F5 键		D. 按Shift+F5 键		
	9. PowerPoint 2016演示文稿默认的扩展名是。				
	A. PPTX	B. PPT	C. POTX	D. PPTM	
	10. PowerPoint 2016不能将演示文稿保存为文件。				
	A. MP4	B. JPE	C. PDF	D. MP3	

第四章

图形图像处理软件 Photoshop

本章学习目标

知识目标:通过六个主题任务,使学生快速建立对Photoshop图像处理课程的兴趣;通过介绍Photoshop图像处理的基本过程和方法,循序渐进引导学生掌握Photoshop的高级操作技巧,最终使学生能够融会贯通运用Photoshop软件进行平面设计。

能力目标: 养成严谨的实践操作能力; 课程以就业需求为导向培养学生的计算机技能、创新思维和解决实际问题的自主能力。

素质目标:学生在以实践为基础的PS设计课程学习中,应注重科学思维方法的训练和科学伦理的教育,培养学生探索未知、追求真理、勇攀科学高峰的责任感和使命感。

核心概念

V

图层 路径 蒙版 图层样式 选区 自由变换

引导案例

能够使用Photoshop软件简单地处理图片,在掌握PS的选取、修复、蒙版、图层样式等基本技能的同时,结合本专业发挥PS软件的辅助功能。同时PS软件也是创新设计的一个很好的平台,在如今的网络世界里,已经形成了PS生态环境,有PS社区、PS论坛、PS主播等。对于有美术功底的学生,特别是美术专业的学生,也非常熟悉PS软件,可以尝试运用不同风格的色彩和形状构图来创新设计,如不同风格的海报、折页、界面设计、网页制作,PS软件都是首选;其他专业的学生也可以结合专业特色来设计作品。每年都举办大学生计算机设计大赛,是同学们一显身手的好地方。可根据官方给定的主题设计几种不同类型风格的图像,对照比较来看哪种作品给观者带来的体验好,选出好的作品参赛,以赛促学、同时也能辅助提升学生的学科素养,归纳总结出属于自己的设计风格。

案例导学

运用信息技术在网络上能够搜索出大量优秀的PS作品,可以借鉴并积累基本经验的同时创造出自己风格的系列图像,如手绘系列。掌握基本的技术后可以运用图像编辑、图像合成、校色调色、制作特效、文字设计等技术提升自己的PS技能,与所学专业配合辅助培养自己的专业思维。

Photoshop Touch for Phone是一款在手机上处理图像的软件版本,使用它在手机上就可

以操纵图层和调整工具来创建有趣的图像。可以使用相机通过独特的"相机填充"工具填充区域,还可以随时方便地分享到各种平台上,让用户轻松地成为移动的艺术家。

未来是电子的时代, PS软件可以与手写板配合使用, 手写板可以灵活勾选, 笔的压感可以轻松绘制出优美的线条, 绘制的电子图比纸质的更易分享交流, 符合时代特征。每个专业都会用到设计, 手绘是独特的创新设计手段, 大家可以尝试运用。

第一节 图像处理软件 Photoshop 简介

Adobe Photoshop, 简称PS, 是由Adobe Systems公司开发和发行的一款图像处理软件。使用Photoshop 软件可以创建和编辑电子图像。该软件最突出的特点是有多种选取工具,方便对复杂的图像进行选取,选取后的图像可以进行拼合处理;创新出新的字体,可设计精美的文字造型;丰富多彩的滤镜可轻松一步对图片进行效果设置,第三方的滤镜更是取之不尽的资源。Photoshop是目前被广泛使用的一款图像处理软件。

在大学的生活和学习中,经常会用到Photoshop软件,如课件制作的图片处理、宣传海报设计、毕业照片修理、名片设计、网页制作等。

Photoshop基本概念介绍如下。

矢量图形:由称为矢量的数学对象定义的线条和曲线组成。矢量根据图像的几何特性描绘图像,一般由图像软件设计出来。与由相机拍摄出来的位图相比,放大后不会有颗粒状的像素点。矢量图与分辨率无关。

位图图像:在图像形成技术上称为栅格图像,其使用彩色网格(即像素点)表现图像。位图图像由许多小方点(像素)构成,每个像素都具有特定的位置和颜色值,并以矩阵的方式排列并存储。一般相机和网络上显示的都是位图,当放大图像时会失真,出现锯齿状。图像的质量与分辨率有关,分辨率越大,单位面积的像素就越多,图像效果就越好,当然存储容量就越大。

分辨率:不同设备的分辨率有不同的定义。图像的分辨率是指每英寸图像内有多少个像素点,体现图像文件中包含的细节和信息的大小,以及输入、输出或者显示设备能够产生的细节效果的程度。使用PS设计位图时,分辨率既会影响最后输出的质量,也会影响文件的大小。设计一般的网页图片时,分辨率设为72像素/英寸即可,要是设计照片级别的图像,分辨率最好为300像素/英寸以上,存储容量相对会增加很多。

RGB颜色模式: 是位图颜色的一种编码方法,即用红、绿、蓝三原色的亮度值混合后表示一种颜色。这是最常见的位图编码方法,可以直接用于屏幕显示。

CMYK颜色模式:是位图颜色的一种编码方法,即用青、品红、黄、黑四种颜料含量表示一种颜色。其也是常用的位图编码方法之一,直接用于彩色印刷。

索引颜色模式:是位图常用的一种压缩方法,适用于网页的图像图形的压缩,从图像中选择最有代表性的若干种颜色(一般为256色)编制成颜色表,然后将图片中的原有颜色用颜色表的索引来表示。这样原图片可以被大幅度有效压缩,但不适合压缩照片等色彩

数字媒体设计(第2版)(微课版) /

丰富的图像。

Alpha通道:主要存储图像的透明度信息,其主要用途是保存和创建选区,抠取类似头发半透明图像时经常使用该通道。图形处理中,通常把RGB三种颜色信息称为红通道、绿通道和蓝通道。通道是灰度图像,用灰度的亮度值表示该颜色的多少。蓝色调为主的图像中,蓝通道就更透明,颜色值就多,三个通道叠加后就呈现蓝色为主的图像。例如,在抠取蓝色背景的图像时,只要在蓝色通道中用魔棒工具选取白色即可。

色彩深度: 位图中每个像素点颜色的种类数。若色彩深度是n位,即每个像素有2n种颜色选择,而储存每像素所用的位数就是n。常用的有1位(黑白两色)、2位(4色,CGA)、4位(16色,VGA)、8位(256色)、16位(增强色)、24位和32位(真彩色)等。

图像文件格式: JPEG格式是目前网络上最流行的图像格式。PS编辑后的文件一般需生成这类文件,在网络上分享会很方便。在 PS软件中生成JPEG格式文件时,提供0~12级压缩级别,可以把文件压缩到最小。PNG格式是无损压缩的图像文件格式,其特点是支持背景透明的效果。PNG格式文件在PS软件中编辑时不用考虑抠图,在PPT中使用时也因无背景能很好地与PPT模板融合。PSD格式是PS软件的专用格式,可以存储编辑图像时用到的所有图层、通道、参考线、注解和颜色模式等信息,可以存储后再次编辑。参加图形图像类设计大赛时要提供PSD格式的源文件,从中可以体现作者的设计步骤和方法,便于评委打分。

PS的发展历程请扫描右侧二维码。

第二节 图像编辑之插花制作

实验用到两张图片——大白花瓶和手绘梅花。任务1: 在花瓶上贴敷梅花,呈现釉面绘画效果。任务2: 更改画布大小,增加图像高度。任务3: 复制3枝梅花,经过变形和布局,完成梅花插入花瓶中的效果。请注意,每次操作时必须先选中相应图层。

插花制作.mp4

第1步 在素材文件夹下打开文件"花瓶.jpg"和"梅花.jpg",选择【文件】→【打开】命令,依次打开两张图片,选择【窗口】 → 【排列】 → 【双联垂直】命令,如图 4-1 所示,两张图片在图像窗口处打开。

第2步 在工具箱中选择魔棒工具,在工 具选项栏中,设置【添加到选区】,【容差】 为20,如图4-2所示。单击梅花图片的白色 位置,会出现蚁行线,为选区的范围,多次 单击未选中的白色背景, 选区会添加到一 起。按快捷键 Alt +滚轮,可以放大/缩小 视窗,处理画芯细节部分。

第3步 选中所有白色的背景后,选择 【选择】→【反向】命令,或者按组合键 Shift + Ctrl + I 反选,梅花就被选中,按 快捷键 Ctrl + C 复制梅花,单击花瓶图片, 按快捷键 Ctrl + V 即可将梅花粘贴到花瓶 图片中,双击图层面板中的"图层1", 命名为"插花1",如图 4-3 所示。

图 4-3

图 4-2

第4步 首先在图层面板中必须先选中贴 花图层,按快捷键Ctrl+T自由变换,单 击右键,在弹出的快捷菜单中选择【旋转 90度(顺时针)】命令,拖曳左上角句柄 缩小图片,并摆放好位置,再次单击右键, 在弹出的快捷菜单中选择【变形】命令, 重命名为"贴花",双击"图层2",重 | 拖曳四周黑点句柄,让图像贴敷于花瓶表 面,按Enter键,或单击工具选项栏的【提 交变换】按钮,如图 4-4、图 4-5 所示。

第5步 此时,图像上方无插花位置,下面更改画布高度,在上方增加插花空间。选择【图 像】→【画布大小】选项,按图 4-6 更改设置,设置定位的目的是在画布上方增加空间, 如图 4-7 所示。

图 4-6

图 4-7

第6步 对上方新增加的画布要修补背景,首先在图层面板中选取背景图层(花瓶所在图层),然后使用矩形选择工具,选取花瓶上部分白色背景,按快捷键 Ctrl + J复制选取的背景为新的图层,复制 5 次。首先选中新生成的某个图层,再使用移动工具把复制的背景垂直向上移动,平铺上方的背景,如图 4-8 所示。

图 4-8

第8步 选中插花1图层,按快捷键Ctrl+J复制两个新的图层,然后分别选中这3个梅花图层,按快捷键Ctrl+T自由变换,经过旋转不同角度,或翻转变形,或缩放,摆放在花瓶上方,如图4-10所示。每次变换后按Enter键确定。

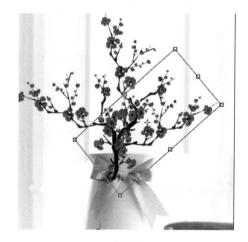

图 4-10

第7步 选中复制的5个图层和背景图层, 右击,在弹出的快捷菜单中选择【合并图层】 命令(见图 4-9),这样背景就合成为一个 图层。

图 4-9

第9步 遮挡插入瓶口的花根部,将背景的图层瓶口位置复制一个图层,置于顶部,就可以遮挡住插入瓶口的花根部,操作同第6步。首先选中背景图层,再用矩形选择工具选取瓶口位置,按快捷键 Ctrl + J复制一个新的图层,在图层面板中选中复制的图层拖曳到所有图层的顶部,即可完成遮挡任务。注意不是移动图像,而是移动图层的位置,如图 4-11 所示。

图 4-11

第10步 通过单击图层面板的眼睛按钮 👅, 可以隐藏或显示图层,找到中间的梅花图层, 单击下边的添加图层样式按钮 体, 选择 【投影】选项,为中间的梅花加阴影效果, 如图 4-12 所示。也可以组合 3 枝梅花成一 个图层, 再加阴影效果。

图 4-12

第12步 上边的新增图层效果是附加在图 层下边的,现在把阴影效果的图层样式新 建一个图层,就可以自由变形和设置透明 度,方便效果处理。选择【图层】→【图 层样式】→【创建图层】命令,在弹出的 对话框中单击【确定】按钮,这样就把阴 影效果变成了图层,如图4-14、图4-15所示。

图 4-14

图 4-15

第14步 这时发现贴花的图层亮度与插花 的图层亮度一样,可让贴花暗淡一点,突 出图像插花的效果, 让观者的视觉焦点落 在插花上。设置图层混合模式为【正片叠 底】,如果效果太暗,可以设置图层透明 度来调节。梅花原始图片的背景是白色, 在制作贴花时可以不用抠图,采用正片叠 底效果也可去掉白色背景,如图 4-17 所示。

第11步 在弹出的【图层样式】对话框中 设置相应参数,让阴影效果自然一些,如 图 4-13 所示。

图 4-13

第13步 选中刚复制的投影图层,按快捷 键 Ctrl + T自由变换,经过旋转不同角度, 可以调整阴影的效果使其更加自然,设置 图层透明度淡化阴影效果,如图 4-16 所示。

图 4-16

图 4-17

第15步 最终效果如图 4-18 所示。

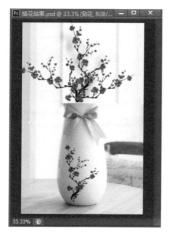

图 4-18

插花制作总结:用魔棒工具选取背景 后,再反选,即可选中梅花;用快捷键Ctrl + T自由变换图像,自由变换状态下,右 键可以进行变形、扭曲、旋转、斜切、诱 视等操作; 更改画布大小来改变图像大小; 更改图层样式 从添加阴影,设置图层混 合模式为正片叠底或者滤色以调整亮度。

第三节 路径的使用

一、变换四边形

利用矩形工具绘制一个四边形, 按快捷键 Ctrl+T自由变换, 让其缩小和旋转, 再重复变 换,就形成了非常漂亮的螺旋线图像。

变换的四边形.mp4

邮票制作.mp4

第1步 单击菜单【文件】→【新建】 了一个新的 PS 文件,如图 4-19 所示。

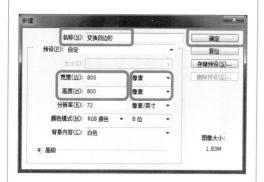

图 4-19

第2步 刚刚建立的文件背景是白色,按快 按钮,在弹出的【新建】对话框中修改 捷键 Alt + Delete 使图像的背景被填充上前景 参数后单击【确定】按钮,这样就建立 色黑色,前提是工具箱下部分的设置前景色 按钮为黑色(见图 4-20)。

图 4-20

第3步 首先选择工具箱中的矩形工 具,然后设置工具选项栏中的参数,如 图 4-21、图 4-22 所示,最后在画布上拖 拉出一个正方形(拖拉的同时按住 Shift 键,就会拖拉出正方形)。使用路径选 择工具可以移动建立的正方形, 让其在 画布中央。

图 4-21

第4步 右键单击矩形1图层,选择【栅格 化图层】命令,使其变为普通图层,按快捷 键 Ctrl + J复制一个新的图层"矩形1副本", 如图 4-23、图 4-24 所示。

图 4-24

第5步 选中矩形1副本,按快捷 键Ctrl + T自由变换,按住快捷键 Shift+Alt,拖拉右上角句柄,按中心等 比例缩小正方形, 使两个方框的四个角 相交,按 Enter 键确认,如图 4-25 所示。

图 4-25

第6步 同时按组合键 Ctrl+Shift+Alt+T, 重 复并复制上一步骤自由变换, 并且每次都新建 立一个图层, 最终在画布上绘制出一个充满艺 术感的图案(见图 4-26)。大家可以举一反三, 灵活地使用这一快捷键,通过改变颜色、平移、 旋转等,得到更多绚丽多姿的图案。

二、邮票制作

打开素材, 选取要制作邮票部分的图像, 利用矩形工具绘制一个四边形路径, 设置画 笔属性,使用画笔描边,形成邮票的锯齿状。

第1步 选择【文件】→【打开】命令,在 素材文件夹中打开"虢国夫人游春图.jpg", 使用矩形选取工具,选中要做邮票的部分图 为"邮票制作", PS 自动按照刚复制的 像,按快捷键 Ctrl + C 复制图像,如图 4-27 所示。

图 4-27

「第3步」按快捷键 Ctrl + V 粘贴图像, 并 重新建立一个图层,选择背景图层,按快捷│按钮(见图 4-30),在图层 1 与背景之 键 Alt + Delete 使图像的背景被填充上前景 色黑色,再选择图层 1,按快捷键 Ctrl + T | 拖动选鼠标在图像周围制作选区,按快 自由变换,按住快捷键 Shift+Alt,拖拉右上 角句柄,按中心等比例缩小图层1的图像, 周围留出黑色边框,尽可能多一些,如图 4-29 所示。

图 4-29

\$\$5\$\$\根据实际邮票的大小,修改图像大\\$6\$\按Alt键,同时滚动滚轮,放 小。选择【图像】→【图像大小】命令,在 弹出的【图像大小】对话框中设置宽度为5 使用矩形工具,按图4-33设置工具参数, 厘米,高度会根据比例设置妥当,如图 4-32 沿着白色边框,绘制矩形路径。 所示。

第2步 选择【文件】→【新建】命令, 在弹出的【新建】对话框中,将名称改 图像大小和分辨率设置参数,单击【确定】 按钮即可,如图 4-28 所示。

图 4-28

第4步 选中背景图层后单击新建图层 间新建一个图层 2, 使用矩形选取工具, 捷键 Ctrl + Delete, 图层 2 被填充上背 景色白色。图像周围就形成一个白色边 框,如图 4-31 所示。按快捷键 Ctrl + D 取消洗区。

图 4-30

图 4-31

大或者缩小图像编辑窗口到合适大小,

形状 66.7% (图层 1, RGB 选择矩形工具后,在 工具选项栏中设置 导航器 历史记录 路径面板就会出现 图层 通道 路径 新建的工作路径 工作路径 图 4-33

路径 :建立: 选区

图 4-32

第7步 选择工具箱中的画笔工具,设置前 景色为黑色,单击切换画笔面板按钮,在弹 出的画笔面板中设置参数,如图 4-34 所示。 在图层面板中选择图层1,下一步准备描边。

图 4-34

第9步 出现邮票效果后,可以在路径面板 中删除工作路径。加入文字效果:选择工具 箱中的横排文字工具,设置文字工具面板的 参数,字体为宋体,字号为6点,加粗、倾斜, 字体颜色为黑色,中英文分两段,右对齐, 缩小行间距,英文字号改为 4点,如图 4-37、 图 4-38 所示。

第8步 使用刚刚设置的画笔为上一步 绘制的路径描边。选择路径面板,右键 单击工作路径,选择【描边路径】命令。 在弹出的【描边路径】对话框中选择"画 笔",如图 4-35、图 4-36 所示,最终绘 制出锯齿状边框。

图 4-35

第10步 再次选择工具箱中的横排文字 工具, 输入"50分", 选中"50"文字, 设置字号为16点,宋体、倾斜、字体颜 色为红色,字符间距为50点,选中"分" 字,设置字号8点,宋体、倾斜、字体 颜色为黑色,加入上标效果,设置基线 偏移 4 点,如图 4-39、图 4-40 所示。

图 4-37

图 4-38

第11步 在图层面板上分别选中文字图层,右键单击,选择栅格化文字命令,然后按Shift 键选中两个图层,右键单击,选择合并图层。按快捷键 Ctrl + T自由变换文字大小和倾斜,调整到最佳效果,最终邮票效果如图 4-41 所示。

图 4-39

图 4-40

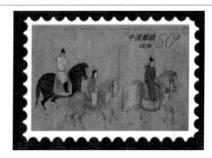

图 4-41

第四节 图像调整

图像调整1.mp4

图像调整2.mp4

图像调整3.mp4

一、图像去色及调整大小

制作黑白照片并且将图像的文件大小设置为200KB以下,如图4-42、图4-43所示。

图 4-42

图 4-43

第1步 选择【图像】→【调整】→【去色】 命令,如图 4-44 所示,把图变成黑白版。

第2步 选择【图像】→【图像大小】命令, 在弹出的【图像大小】对话框中设置文档大小: 设置【宽度】为 2.2 厘米, 【高度】为 2.17 厘 米,其他设置如图 4-45 所示。

二、调整图像色相/饱和度

将图片调整为秋天的颜色,如图4-46、图4-47所示。

第1步 选择【图像】→【调整】→【色相/ 饱和度】命令,在打开的【色相/饱和度】对话 框中选择编辑中的黄色,用吸管工具在图中选取 草地的颜色,颜色的取值范围如图 4-48 所示。

图 4-48

第2步 将【色相】调整为-80,如 图 4-49 所示。通过图中色块,我们看 到将"黄色"区域调整成了"红色"区域。

图 4-49

色相或色调: 色相是与颜色主波长有关的颜色, 不同波长的可见光具有不同的颜色。 饱和度: 饱和度指颜色的强度或纯度,表示色相中灰色成分所占的比例,用0~100% (纯色)表示。

明度,颜色的明暗程度,通常用0(黑)~100%(白)量度。

三、调整图像色阶

调整图片的色阶,将阴天调整为晴天,如图4-50、图4-51所示。

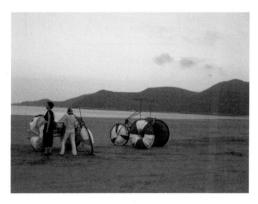

图4-50

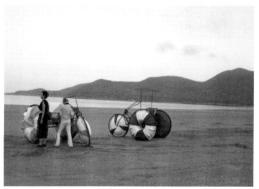

图 4-51

命令, 打开【色阶】对话框, 如图 4-52 所示。色阶】的值为 0, 1, 190, 如图 4-53 所示。

第1步 选择【图像】→【调整】→【色阶】 第2步 在【色阶】对话框中设置【输入

图 4-52

图 4-53

直方图。直方图是一种照片的分析方式,横轴代表亮度,从左到右为全黑过渡到全白, 纵轴代表处于某个亮度范围的像素数量。显然,当大部分像素集中于黑色区域时,图像 的整体色调较暗; 当大部分像素集中于白色区域时, 图像的整体色调较亮。

对干一张"正常"的照片来说, 直方图应该是中间高、两边低。

色阶。色阶表现了一幅图的明暗关系,在 PS 中色阶图是一个直方图。在本例中调整 了输入色阶,将右边亮色的数值调整小了,也就是将照片中的亮色区域——天空调整得 更亮了,因此阴天变成了晴天。

第五节 图层编辑

图层是Photoshop最为核心的功能之一,承载了几乎所有的编辑操作。如果没有图 层,那么所有的图像都在一个平面上,这将给图像的编辑带来极大的麻烦。图层的最大优 点是当用户对一个图层处理时,不影响其他图层中的图像。

图层编辑1.mp4

图层编辑2.mp4

图层编辑3.mp4

一、绘制卡通形象

绘制的卡通形象如图4-54所示。

图 4-54

第1步 选择【文件】→【打开】命令,打开 "卡通头像 .jpg"。按组合键 Ctrl+A+C+N,复 制出新文件。设置前景色为白色,在新文件上 按快捷键 Alt+Delete 填充白色, 其他参数设置 如图 4-55 所示。选择【窗口】→【排列】→【双 联垂直】命令,两张图片在图像窗口处并行显示。

图 4-55

第2歩 単击图层面板中的【新建图层】 按钮 , 添加图层 1, 如图 4-56 所示。

图 4-56

第3步》选择【椭圆选框工具】,按 Shift 键 | 第4步 | 右键单击图层 1 复制此图层, 的同时拖动鼠标绘制出圆形选区,将前景色设 置为黑色,如图 4-57 所示。按快捷键 Ctrl+D 圆形移动到合适位置,如图 4-58 所示。 取消选区。

图 4-57

成为图层1副本,用移动工具具将黑色

图 4-58

第5步 再按照新建图层、绘制选区、填充 颜色、取消选区的步骤依次绘制米奇的其他 形状。可以单击设置前景色按钮图,打开【拾 色器(前景色)】面板(见图 4-59),到卡 通图像上吸取米奇脸的颜色。

第6步 绘制米奇嘴,需要进行选区减 法。新建图层后、绘制出一个椭圆选区、 再设置 按钮,绘制出第二个选 区,即可以进行减法,再添加嘴的颜色, 如图 4-60 所示。

二、移动图像, 调整不透明度

将人物放入回廊,并设置人物影子,如图4-61~图4-63所示。

图 4-61

图 4-62

图 4-63

第1步 打开人物和回廊两幅图 像。选择工具箱中的【魔术橡皮擦工 具】, 单击"人物"图像(见图 4-64) 中的白色区域,白色区域就会被删除。

图 4-64

第2步 选择【移动工具】▶命令,将人物拖 曳到回廊图片中;被复制的人物图像会以新的图 层出现在回廊图像里,如图 4-65 所示。按快捷 键 Ctrl+T 使用自由变换工具调整人物的大小,按 Enter 键结束自由变换。

图 4-65

第3步 在图层面板的人物图层上右键单击,选 择【复制图层】命令,在新复制的图层上按快捷 度为30%,调制出人物的影子,如 键 Ctrl+T, 向下拖曳出倒影, 按 Enter 键结束变换, 如图 4-66 所示。

第4步 设置图层面板中的不透明 图 4-67 所示。

图 4-67

图层的不透明度:不透明度决定图层显示的程度,不透明度为0的图层是完全透明 的,而不透明度为100%的图层则是完全不透明的。图层不透明度设置的方法是在【图层】 面板的【不透明度】选项中输入不透明度的数值。

三、人物聚光效果

人物聚光效果如图4-68、图4-69所示。

图4-68所示的型男美女,让人看得有些眼花缭乱,经过人物聚光效果处理后,产生焦 点, 使图片变得有趣目富有吸引力, 像舞台剧的效果。处理人物聚光效果时, 主要的技术 手段是把主体以外的部分进行加深或者加暗处理,效果非常明显。

图 4-68

图 4-69

第1步 打开图像,单击【新建图层】按钮 ■ 用【椭圆选框工具】+Shift 键选取要处 理的对象,羽化半径为15px,效果如图4-70 所示。

第2步 选择【选择】→【反向】命令 将选区反选,将前景色设置为黑色,按快 捷键 Alt+Delete 将区域填充为黑色,效果 如图 4-71 所示。

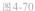

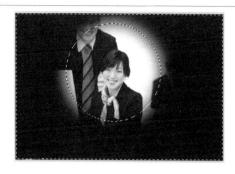

图 4-71

第3步 选择图层1的图层模式为【正片叠底】,减少不透明度至39%,如图4-72 所示。

图 4-72

正片叠底:叠底查看每个通道(三个颜色通道,分别为红色、绿色、蓝色)中的颜 色信息,并将基色与混合色进行正片叠底,结果色总是较暗的颜色。任何颜色与黑色正 片叠底产生黑色。任何颜色与白色正片叠底保持不变。当用黑色或者白色以外的颜色绘 画时,绘画工具绘制的连续描边产生逐渐变暗的颜色。这与使用多个标记笔在图像上绘 图的效果相似。

图层混合模式:混合模式是 Photoshop 最强大的功能之一,决定了当前图像中的像 素如何与底层图像的像素混合。用户可以利用它轻松地制作出许多特殊的效果。可通过 单击图层面板中的理论。一个方拉按钮选择需要的混合模式。其中,正片叠底是图层 混合模式中的一种样式。

第六节 蒙版应用

蒙版是Photoshop所提供的一个非常方便的功能,可以遮挡图像中的一部分使其不显示。 用户可以任意地对蒙版进行修改或者删除但不破坏图像,对图像具有保护和隐藏的功能。

蒙版是将不同的灰度色值转化为不同的透明度,并作用到其所在的图层中,使图层不 同部位透明度产生相应的变化。蒙版白色的部分对应图像部分的不透明度为100%,被操

)数字媒体设计(第2版)(微课版) /

作图层中的区域被遮罩;蒙版黑色部分对应图像不透明度为0,被操作图层中的区域完全 透明,可以看到白色背景;蒙版灰色部分对应图像不透明度则是介于0~100%,被操作图 层中的这块区域以半诱明方式显示,诱明程度由灰度大小决定,灰度值越大透明程度越高。

蒙版应用1.mp4

蒙版应用2.mp4

蒙版应用3.mp4

一,将风景放入瓶子里,成为瓶子风景

将风景放入瓶子里,成为瓶子风景,如图4-73~图4-75所示。

图 4-73

图 4-74

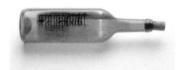

图 4-75

第1步 选择【文件】→【打开】命令,将瓶 第2步 单击图层面板中的【添加图 子和风景图像打开。选择移动工具™,将风景 层蒙版 】按钮面,为图像添加蒙版, 图片移动到瓶子图片上,使其成为一个新的图 如图 4-77 所示。 层,如图 4-76 所示。

图 4-76

图 4-77

第3步 将前景色设置为黑色,选择【画笔】 ✓ 工具,设置画笔工具的大小为50像素,硬 度为0,选择"柔边缘压力大小"样式,如图4-78 所示。

图 4-78

第4步 用画笔涂抹风景的边缘,被 涂抹过的地方会消失,露出瓶子背景。 经过画笔涂抹后的图层面板如图 4-79 所示。

图 4-79

二、移花接木之换脸术

移花接木之换脸术如图4-80、图4-81所示。

图 4-80

图 4-81

第1步 打开两幅图像,用磁性套索工具 选取人脸,选择【编辑】→【复制】命令, 如图 4-82 所示。

第2步 在蒙娜丽莎图片中选择【编辑】 → 【粘贴】命令;被复制的人物图像会 以新的图层出现在蒙娜丽莎图像里,如 图 4-83 所示。按快捷键 Ctrl+T 自由变换 调整人物的大小,按Enter键结束自由 变换。

图 4-82

第3步 选择图层面板上的【添加图层蒙版】按钮 , 为图像添加蒙版。设置不透明度为50%, 如图 4-84 所示。

图 4-84

第5步 选择【图像】→【调整】→【曲线】 命令,打开【曲线】对话框,设置如图 4-86 所示,选择蓝色通道。

图 4-86

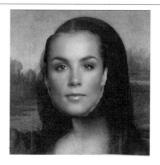

图 4-83

第4步 将前景色设置为黑色,选择【画笔】 工具,设置画笔工具的主直径为50 像素,用画笔涂抹人物的脸的边缘,再将图层面板中的不透明度改为100%,如图 4-85 所示。

图 4-85

第6步 选择【图像】→【调整】→【曲线】命令,打开【曲线】对话框,设置如图 4-87 所示,选择 RGB 通道。

图 4-87

曲线:曲线的用途是调整图像的明亮程度以及 RGB 各颜色通道的浓度。

在【曲线】对话框中有 RGB 通道、红通道、绿通道、蓝通道。曲线的顶端用于调 节亮部的强度, 曲线的中部用于调整中间调的强度, 曲线的低端用于调整暗部的强度。 该线条向左/向上移动,则为变亮/增强,向右/向下移动,则为变暗/减弱。

三、剪切蒙版应用之换服装

剪切蒙版应用之换服装如图4-88、图4-89所示。

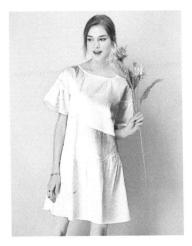

图 4-88

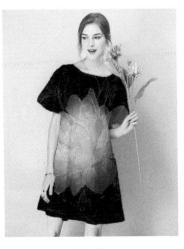

图 4-89

第1步 打开模特图像素材,用磁性套索 工具 选取人物衣服作为选区,按快捷键 Ctrl+J 将选区衣服作为新图层复制出来,如 图 4-90 所示。

图 4-90

第2步 将花的素材加入当前图像中。按 住 Alt 键并单击在图层 2 与图层 1 之间的 横线,添加剪切蒙版。然后素材就填充到 衣服选区里了,如图 4-91 所示。

图 4-91

第七节 文本工具

文字是平面设计作品中重要的组成部分之一,好的文字可为设计作品起到画龙点睛的作用。在Photoshop中可以使用文字工具创建点文字、段落文字及路径文字,并可使用字符调板和段落调板对文字进行编辑。

文本工具.mp4

制作反相的文字,如图4-92所示。

图 4-92

第1步 选择【文件】→【新建】命令,建立一个大小为600 像素×450 像素、RGB 模式、背景白色、名称为"反相文字.psd"的图像文件,如图 4-93 所示。

图 4-93

第2步 选择横排文字工具 ,将前景色设为黑色,字体为 Britannic Bold,在新建图像中输入 photoshop,单击【提交当前所有编辑】按钮 。 按快捷键 Ctrl+T 调整文字大小。在创建文字的同时,在图层调板中会自动生成一个文字层,如图 4-94 所示。

图 4-94

第3步 在文字图层上右击,选择【栅格化 文字】命令,如图 4-95 所示。栅格化后的文 字图层就是矢量图了。

图 4-95

第4步 选择钢笔工具 产并设置钢笔工 具的路径属性 / 路 , 在文字上勾 勒出波浪线路径。选择【路径】面板,单 击【将路径作为选区载入】按钮, 在 文字上勾勒出的路径就作为选区出现了, 如图 4-96 所示。

图 4-96

第5步 选择【图层】面板,在图层上右键 单击,选择【向下合并】命令,将图层们合 并为一个图层,如图 4-97 所示。

图 4-97

第6步 选择【图像】→【调整】→【反 相》命令,效果如图 4-98 所示。按快捷 键 Ctrl+D 取消选区。

图 4-98

钢笔工具属于矢量绘图工具。其优点是可以勾画平滑的曲线,在缩放或者变形之后 仍能保持平滑效果。钢笔工具画出来的矢量图形称为路径,路径允许是不封闭的开放状, 如果把起点与终点重合绘制就可以得到封闭的路径。路径均由锚点、锚点间的线段构成。 锚点和锚点之间的相对位置关系,决定了这两个锚点之间路径线的位置,锚点两侧的控 制手柄控制该锚点两侧路径线的曲率。

第八节 滤镜工具

Photoshop中的滤镜功能是创建特殊效果最有效的手段,是对传统摄影技术中特效 镜头的数字化模拟。滤镜在分析图像中各个像素值的基础上,根据相应的参数设置,

调用不同的运算程序来处理图像,以达到期望的图像变化效果。在 Photoshop中可以使用滤镜对图像实现两种作用:修饰和变形。有些 滤镜只对图像进行细微的调整和校正,处理前后效果变化很小,常作 为基本的图像润饰命令使用。还有一些属于破坏性滤镜,其对图像的 改变很明显, 主要用于创建特殊的艺术效果。

滤镜工具1.mp4

一、人物背景模糊法

人物背景模糊法如图4-99、图4-100所示。

照片修改前,主要人物在前面显得清晰且富有感染力,但那些穿 着安全服的同事却很显眼,使图片变得普通。可将背景模糊处理,进 而加强图片的深度,使其更符合现实中的视觉体验。这种方法就是把 背景部分抠出来,直接进行高斯模糊处理。

滤镜工具2.mp4

图 4-99

图 4-100

第1步 打开图像,用磁性套索工具 选 取整个人物,选择【选择】→【反向】命令 | 斯模糊】命令,将模糊半径设置为 3.0 像 将选区反选,羽化半径为5像素,如图4-101 素,按快捷键Ctrl+D取消选区,如图4-102 所示。

图4-101

第2步 选择【滤镜】→【模糊】→【高 所示。

图 4-102

高斯模糊:又称高斯平滑,通常用来减少图像噪声以及降低细节层次。

二、制作动感汽车

制作动感汽车如图4-103、图4-104所示。

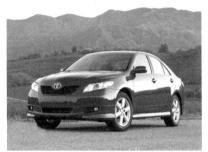

制作动感汽车.mp4

图 4-103

图 4-104

第1步 打开汽车图像。用磁性套索工具 选取汽车,选择【选择】→【反向】命令将选 区反选,羽化半径为5像素,如图4-105所示。

图 4-105

第2步 选择【滤镜】→【模糊】→【动 感模糊】命令,如图 4-106 所示,设置【角 度】和【距离】如图 4-106 所示,按快 捷键 Ctrl+D 取消选区。

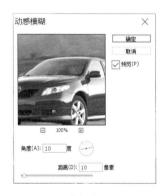

图 4-106

第3步 打开汽车图像,用椭圆选框工具门 选择车轮,如图 4-107 所示。

图 4-107

第4步 选择【滤镜】→【模糊】→【径 向模糊】命令进行设置,如图 4-108 所示, 按快捷键 Ctrl+D 取消选区。

图4-108

径向模糊:模拟前后移动相机或旋转相机拍摄物体产生的效果。"数量"参数越大,模糊效果越明显。模糊方法有缩放和旋转两种。缩放,如同爆炸效果,可用于模拟冲刺前进的运动状态,旋转,如同旋涡效果,可以用于模拟飞速旋转的车轮模糊。

动感模糊:模拟用固定的曝光时间给运动的物体拍照的效果。选项"角度"变化范围从 $-360^\circ\sim360^\circ$,用于规定运动模糊的方向;"距离"用于设置像素移动距离,距离越大越模糊。

海报制作请扫描右侧二维码。

习题

	•					
1. 下列文件格式可以保存Photoshop的图层信息。						
A. bmp	B. psd	C. gif	D. jpg			
2. Photoshop不能编辑格式的文件。						
A. bmp	B. swf	C. psd	D. jpg			
3. 在Photoshop中,不属于套索工具组的是。						
A. 自由套索工具		B. 多边形套索工具				
C. 矩形选择工具		D. 磁性套索工具				
4. Photoshop图像的最小单位是。						
A. 位	B. 密度	C. 像素	D. 路径			
5. 在Photoshop中使用魔棒工具选择图像时,容差越大,则。						
A. 选取的范围越	大	B. 选取的范围越小	í .			
C. 选取的范围即;	是轮廓区域	D. 和选取的范围无	.关			
6. 保存图像的快捷键是。						
A. Ctrl+D	B. Ctrl+W	C. Ctrl+O	D. Ctrl+S			
7工具可以将图像中相似颜色区域都选到选区中。						
A. 选区	B. 钢笔	C. 图章	D. 魔术棒			
8. 在图像窗口输入文本,应使用。						
A. 画笔工具	B. 渐变工具	C. 文字工具	D. 历史记录画笔			
9. 在Photoshop中使用仿制图章工具按住键并单击可以确定取样点。						
A. Alt	B. Ctrl	C. Shift	D. Alt+Shift			
10. 在Photoshop中使用背景橡皮擦工具擦除背景图像背景层时,被擦除的区域填充						
0						

B. 透明 C. 前景色

D. 背景色

A. 黑色

第五章

动画制作软件 Animate

本章学习目标

知识目标:学生能掌握Animate界面和基本工具,识别Animate主要工作区域和工具功能。能理解关键动画概念,包括动画制作中的关键帧、缓动、时间轴等基本概念。学生能使用基本的动画制作技巧创建简单的动画场景,包括对象的移动、旋转和缩放。

能力目标:学生能熟练操作Animate软件,使用Animate执行基本操作,如绘制、编辑和删除关键帧。学生能运用动画技术解决问题,具备团队协作和沟通能力,共同创作动画项目。

素质目标:培养学生的创造力和想象力,能通过Animate创作富有想象力的动画作品。培养学生批判性思维和解决问题的能力,能客观地分析和评估动画作品,解决技术和创意问题。锻炼学生的责任心和自主学习意识,能自主学习Animate的新功能,对动画项目负责,保质保量完成任务。激发学生创新思维和解决实际问题的自主能力。

核心概念

矢量动画 时间轴控制 补间动画 影片剪辑 ActionScript编程

Flash动画刚刚进入中国时,有一群动画爱好者称呼自己为"闪客","小小"系列动画就是其中具有代表性的作品。作者设计创作了火柴人动画,通过颜色区分不同的人物,设计流畅的打斗动作,运用巧妙的镜头转换和独特的虚拟空间背景。作品迅速在网络上转载,网友感叹Flash也能演绎大片。如图5-1所示为"小小"作品打斗场面的截图。

图 5-1

"小小"的作者是朱志强,2000年开始创作以"火柴人"为形象的Flash作品,当时风靡全国,之后进入中央电视台,作者成为"闪客"中的顶级人物。作品中以类似符号的人物,将生活中的某个情景刻画得淋漓尽致,极致地发挥了动画的艺术效果,用动画的动作语言表达人物的情感、情绪和性格,以与传统不一样的视觉方式展现独特的魅力。简练的小人形象深入人心,同时受到了非常多的人喜欢。通过学习Animate动画,你也可以设计属于自己的特色人物,配上不同风格的音乐,来演绎新的故事。

第一节 动画制作软件 Animate 简介

Animate曾用名Flash,集动画创作与应用程序开发于一身,是一款由Adobe公司开发的矢量动画制作软件,主要功能是创作2D矢量图形和动画。Animate为创建数字动画、交互式Web站点、桌面应用程序以及开发手机应用程序提供了功能全面的创作和编辑环境。

Animate的应用方向非常广泛,包括动画短片制作、广告设计、多媒体课件开发、交 互网站设计、手机应用程序开发等。

Animate有三大基本功能:绘图、编辑图像、创建补间动画。这是三个紧密相连的逻辑功能,并且这三个功能自Animate诞生以来就存在。

1. 绘图

Animate中的每幅图形都开始于一种形状。形状由两个部分组成——填充和笔触,前者是形状里面的部分,后者是形状的轮廓线。Animate包括多种绘图工具,它们在不同的绘制模式下工作。动画创建工作开始于像矩形和椭圆这样的简单形状。Animate绘图的基本流程与美术的绘画很像,都是先描轮廓后上色,最后作细节修饰。

2. 编辑图像

Animate中的图像编辑功能可以实现位图到矢量图的转换,被称作位图转矢。另外, Animate还擅长线条的变形和图形的旋转、倾斜等变形方式及复制。在绘图的过程中,要 学习使用简单元件来拼组成复杂图形,这也是Animate动画的一个特点。这个过程用高版 本的PPT也可以实现,只是操作要复杂得多。

3. 创建补间动画

补间动画是整个Animate软件的核心功能,它包括传统补间动画和形状补间动画两种形式。动画的元件分为影片剪辑和图形两种类型,制作动画时有一些细微的差别。遮罩动画和引导线动画是Animate中最特别也是最重要的两种动画形式,是很多炫目神奇效果的

实现手段。

4. 程序开发

Animate提供了ActionScript脚本语言,允许为动画添加交互性,如单击按钮、跳过部分内容等。

Animate的发展历程请扫描右侧二维码。

第二节 Animate 抠图制作

Animate抠图制作效果如图5-2~图5-5所示。

Animate抠图.mp4

图 5-2

图 5-3

图 5-4

图 5-5

第1步 选择菜单栏中的【文件】→ 【导入】→【导入到舞台】命令(快捷 键Ctrl+R)将图片"鹰.jpg"导入到舞台, 如图 5-6 所示。

图 5-6

第2步 选择菜单栏中的【修改】→【位图】 →【转换位图为矢量图】命令,从打开的窗 口中设置参数,如图 5-7 所示,然后,单击【确 定】按钮将图片转换为矢量图。

图 5-7

第3步 使用工具箱中的【选择工具】 盘上的 Delete 键进行删除,如图 5-8、 图 5-9 所示。

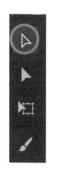

图 5-8

图 5-9

第5步 双击"图层 1"将其重命名为 第6步 按快捷键 Ctrl+R 将图片"沙漠背 "鹰",锁定鹰图层。单击【新建图层】 图层"鹰"下面,重命名为"背景", 如图 5-12 所示。

第4步 对于细小的部分可以先放大【显示 选取矢量图中的大面积背景颜色,按键一比例】到400%再进行删除,也可以使用《橡 皮擦工具】进行擦除,如图 5-10、图 5-11 所示。

图 5-11

景.jpg"导入到舞台。选择菜单栏中的【修改】 按钮插入"图层2"。将图层2拖放到 → 【变形】 → 【缩放和旋转】命令(组合键 Ctrl+Alt+S)将图片缩小为80%,用【选择工 具】适当调整位置,如图 5-13、图 5-14 所示。

图 5-12

图5-13

图 5-14

第7步 选择菜单栏中的【文件】 \rightarrow 【导出】 \rightarrow 【导出图像】 命令,修改文件名为"沙漠之鹰 .jpg",单击两次【保存】按钮,生成合成效果的图片文件,如图 5-15 \sim 图 5-17 所示。

图 5-15

图5-16

图 5-17

第三节 Animate 绘图工具使用

用Animate工具绘图效果如图5-18,按图5-19所示设置文件。

彩虹伞.mp4

图 5-19

第1步 使用工具箱中的【椭圆工具】,设置【笔触颜色】为"透明",【填充颜色】 为"黄色",按住Shift键,在舞台上拖动鼠标画出一个大圆,如图 5-20、图 5-21 所示。

图 5-20

图 5-21

第2步 选取工具箱中的【选择工具】,在 第3步 选取圆的剩余部分,复制并粘贴, 圆的上方 1/3 处画一个矩形。选中圆的下半 | 修改填充颜色为"黑色"。 选择菜单栏中 部分,用 Delete 键将其删除,如图 5-22、 图 5-23 所示。

的【修改】→【变形】→【缩放和旋转】命 令(组合键Ctrl+Alt+S)将黑色图形缩小为 16.5%。效果对比如图 5-24 所示。

图 5-24

第4步 使用【选择工具】移动黑色半圆与黄色半圆的左下角对齐,用鼠标单击空白处让两个图形相融,然后水平向右移动黑色半圆,制作一个缺口,重复上面的步骤制作6个缺口,如图5-25、图5-26所示。

第6步 继续使用【选择工具】,将鼠标指针放在曲线的上端顶点,拖动顶点与中间竖线的顶点重合,并适当调整曲线的弧度,如图 5-29、图 5-30 所示。

第5步 删除黑色半圆,使用黑色笔触【线条工具】,按住 Shift 键在下面 5 个顶点处分别画 5 条竖线。使用【选择工具】放在竖线的中间,轻轻向两侧拖动,把直线变成曲线,如图 5-27、图 5-28 所示。

第7步 选取【颜料桶工具】,设置填充颜色分别为红色、黄色、绿色、浅蓝色、深蓝色、紫色,依次对每一块区域进行颜色填充,然后删除黑色线条,如图 5-31 ~图 5-33 所示。

第8步》将"图层1"重命名为"伞面",【第9步】选取【椭圆工具】,设置笔触为

图 5-34

锁定图层。单击【插入图层】按钮插入"图 | 黑色,填充透明,将下方的笔触大小设置 层 2", 重命名为"伞柄", 如图 5-34 所示。 为 10, 如图 5-35 所示。按住 Shift 键拖动 鼠标在"伞柄"图层绘制一个小圆。

图 5-35

第10步 使用【选择工具】画一个方框, 选取小圆的上半部分并删除, 留下半圆, 如图 5-36 ~图 5-38 所示。

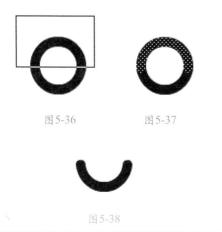

第11步 使用黑色笔触【线条工具】,按 住 Shift 键画一条竖线,与半圆的右端连起 来,组成伞柄,并适当调整伞柄的位置, 效果如图 5-39 所示。

第12步 将图层"伞柄"拖放到图层"伞面"下方,让伞面遮盖住伞柄,如图5-40、图5-41 所示。

图 5-40

图 5-41

第13 步 选择菜单栏中的【文件】→【保存】 所示。

> 文件名(N): 彩虹伞 fla 保存类型(I): Animate 文档 (*.fla)

> > 图 5-42

第14步 选择菜单栏中的【文件】→【导出】 命令,保存文件名为"彩虹伞.fla",如图 5-42 → 【导出图像】命令,设置 PNG-24 和透明 度,修改文件名为"彩虹伞.png",保存 成背景透明的 png 图片文件,如图 5-43、 图 5-44 所示。

图 5-43

文件名(N): 彩虹伞.png 保存类型(T): PNG Image (*.png)

图 5-44

第四节 Animate 形状动画

Animate形状动画效果如图5-45所示。

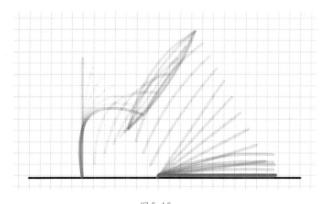

图 5-45

跳跃的线条.mp4

第1步 选择【线条工具】,设置笔触为黑色,将笔触大小设置为3,如图5-46所示, 按住 Shift 键在图层 1 绘制一条横线。新建图层 2,接着设置笔触为蓝色,将笔触大小设 为 5, 如图 5-47 所示。按住 Shift 键在图层 2 绘制一条竖线, 如图 5-48 所示。

图 5-46

图 5-47

第2步 锁定图层 1,选中图层 1 的第 40 帧如图 5-49 所示,按 F5 键插入帧。选择菜 单栏中的【视图】→【网格】→【显示网格】命令,调出舞台中的网格。

第3步 选中图层 2 的第 4 帧和第 10 帧,按 F6 键插入关键帧。选中第 10 帧,如图 5-50 所示,首先用【选择工具】在舞台的空白处单击一下,然后调整竖线的形状使其弯曲, 如图 5-51 所示。

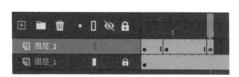

第4步 选中第4帧,右键单击,选择【创 建补间形状】命令,如图 5-52 所示。

第5步 选中第12帧,按F6键插入关键 帧。选中第1帧,右键选择【复制帧】命令, 选中第19帧,右键单击后选择【粘贴帧】 命令,如图 5-53 所示。

数字媒体设计(第2版)(微课版) /

第6步 选择菜单栏中的【修改】→【变形】→【缩放和旋转】命令,将竖线旋转 35 度,用【选择工具】调整位置,并稍微弯曲,如图 5-54、图 5-55 所示。

图 5-54

图 5-55

第7步 选中第12帧,右键单击,选择【创建补间形状】命令,如图5-56所示。

图5-56

第8步 选中第21帧,按F6键插入关键帧。用【选择工具】调整线条,向反方向弯曲。 选中第19帧,右键单击,选择【创建补间形状】命令,如图5-57、图5-58所示。

图5-57

图 5-58

第9步 选中第25帧,按F6键插入关键帧。用【选择工具】把线条调成直线,并调整落地位置。选中第21帧,右键单击,选择【创建补间形状】命令,如图5-59、图5-60所示。

图 5-59

图 5-60

第 10 步 选中第 31 帧,按 F6 键插入关键帧。选择菜单栏中的【修改】→【变形】→【缩 放和旋转】命令,将线条旋转56度,变成水平右端略低,并用【选择工具】调整位置(也, 可以用键盘方向键调整)。选中第25帧,右键单击,选择【创建补间形状】命令,如图5-61、 图 5-62 所示。

第11步 选中第34帧,按F6键插入关键帧。用【选择工具】调整线条略微向上弹起 并弯曲。选中第31帧,右键单击,选择【创建补间形状】命令,如图5-63、图5-64所示。

第12步 选中第36帧,按F6键插入关键帧。用【选择工具】调整线条为水平,与黑 色线条平行。选中第34帧,右键单击,选择【创建补间形状】命令。选中图层2的第

图5-66

所示。

40 帧,按 F5 键插入帧,如图 5-65、图 5-66 所示。

「第13步」选择菜单栏中的【文件】→【保存】| 第14步 选择菜单栏中的【控制】→【测试】 命令,保存文件名为"第4节.fla",如图5-67 | 命令(快捷键 Ctrl+Enter), 生成动画播放 的 swf 文件, 如图 5-68 所示。

文件名(N): 第4节.fla 保存类型(I): Animate 文档 (*.fla)

图5-67

第五节 Animate 运动引导动画

Animate运动引导动画效果如图5-69所示。

游动的鱼.mp4

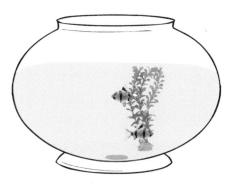

图 5-69

第1步 新建文件,设置分辨率为 1280 像素 × 720 像素高清。选择菜单栏中的【文件】 → 【导入】 → 【导入到舞台】命令(快捷键 Ctrl+R),将图片"鱼缸.png"导入舞台。使用【任意变形工具】调整鱼缸的大小,使鱼缸比舞台小一圈,如图 5-70、图 5-71 所示。

图5-70

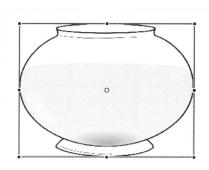

図5_71

字为"鱼缸"。插入图层 2, 使用快捷键 单栏中的【修改】→【变形】→【缩放和旋转】 Ctrl+R 将图片"鱼.jpg"导入到舞台。选择 命令,将鱼缩小为10%,如图 5-74、图 5-75 菜单栏中的【修改】→【位图】→【转换 所示。 位图为矢量图】命令将图片转换为矢量图, 并使用【选择工具】删除周围的白色,如 图 5-72、图 5-73 所示。

「第2片」 锁 定 图 层 1, 修 改 图 层 1 的 名 │ 第 3 步 │ 使用快捷键 Ctrl+A 全选,选择菜

图 5-74

图 5-75

第4步 选择菜单栏中的【修改】→【转换为元件】命令,将鱼转换为图形元件,并命 名为"鱼",同时在库中会看到一个元件,如图 5-76、图 5-77 所示。

图5-76

数字媒体设计(第2版)(微课版) /

第5步 使用【选择工具】调整元件的位置,修改图层 2 的名字为"鱼 1",如图 5-78、 图 5-79 所示。

图5-78

图5-79

整大小和位置,如图 5-80、图 5-81 所示。

图5-80

图5-81

「第6步」锁定 "鱼1" 图层。插入新图层 3, │ 第7步 │ 锁定 "水草"图层。插入新图层, 将其重命名为"水草",使用快捷键 Ctrl+R 并将其重命名为"鱼 2", 从库中把图形 将图片"水草.jpg"导入到舞台。采用生成 元件"鱼"拖入到舞台。选择菜单栏中的 鱼的图形元件的相同方式进行处理,并调│【修改】→【变形】→【水平翻转】命令 并调整位置,如图 5-82、图 5-83 所示。

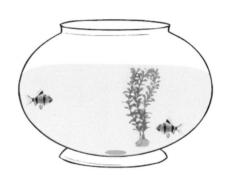

图5-82

图5-83

第8步 锁定"鱼2"图层,右键单击"鱼2",选择【添加传统运动引导层】按钮,在 "鱼2"上面添加一个"引导层"。分别选定"鱼缸"和"水草"图层的第60帧,按 F5 键插入帧, 如图 5-84 所示。

图5-84

第9步 锁定"引导层",解锁"鱼1"图层,选定"鱼1"图层的第30帧,按F6键 插入关键帧。把这一帧的鱼移动到鱼缸的右端。右键单击"鱼1"的第1帧,选择【创 建传统补间】命令,如图 5-85、图 5-86 所示。

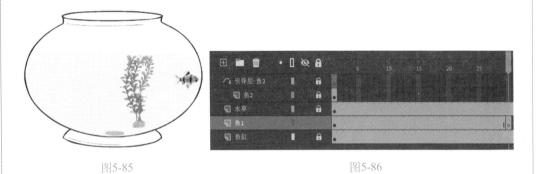

第 10 步 选中"鱼 1"图层的第 31 帧,按 F6 键插入关键帧。选择菜单栏中的【修改】→ 【变形】→【水平翻转】命令,将鱼翻转过来,变成头朝左。选定第60帧,按F6键插 入关键帧。把这一帧的鱼移动到鱼缸的左端。右键单击第31帧,选择【创建传统补间】 命令,如图 5-87 所示。

图5-87

第11步 选中"鱼1"图层的第1帧,单 击右侧【帧】面板的【效果】按钮,调整【自 定义缓入/缓出】窗口的曲线。选中第31帧, 单击右侧【帧】面板的【效果】按钮,调整 【自定义缓入/缓出】窗口的曲线。完成 "鱼1"来回游动的动画,如图 5-88~图 5-90 所示。

图5-88

图5-89

图5-90

第12步 锁定"鱼1"图层,解锁"引导层"。选中"引导层"的第1帧,使用【铅笔工具】,设置【铅笔模式】为平滑,在鱼缸中画出一条曲线,如图 5-91 ~图 5-93 所示。

图5-91

图5-92

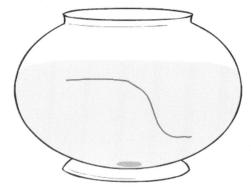

图 5-93

第 13 步 锁定 "引导层",选中"引导层"的第 25 帧,按 F5 键插入帧。解锁"鱼 2"图层, 选中第 1 帧,调整"鱼 2"的位置使中心点与曲线的右端点重合。选中"鱼 2"的第 25 帧, 按 F6 键插入关键帧, 调整"鱼 2"的位置使中心点与曲线的左端点重合。右键单击"鱼 2"的第1帧,选择【创建传统补间】命令,如图 5-94~图 5-96 所示。

图 5-94

图 5-95

图 5-96

第14步 锁定"鱼2"图层,解锁"引导层"。 选中"引导层"的第26帧,按F7键插入 空白关键帧。使用【直线工具】,在鱼缸 中画出一条斜线,使两个端点与刚才曲线 的两个端点重合,然后用【选择工具】将 直线调整成曲线,如图 5-97、图 5-98 所示。

图5-98

第 15 步 锁定"引导层",选中"引导层"的第 60 帧,按 F5 键插入帧。解锁"鱼 2" 图层, 选中第 26 帧, 按 F6 键插入关键帧, 水平翻转, 调整"鱼 2"的位置使中心点与 曲线的左端点重合。选中"鱼 2"的第 60 帧,按 F6 键插入关键帧,调整"鱼 2"的位 置使中心点与曲线的右端点重合。右键单击"鱼2"的第26帧,选择【创建传统补间】 命令,如图 5-99~图 5-101 所示。

图 5-99

图 5-100

图 5-101

「第16步」选择菜单栏中的【文件】→【保|第17步 选择菜单栏中的【控制】→【测试】 存】命令,保存文件名为"第5节.fla", 如图 5-102 所示。

文件名(N): 第5节.fla 保存类型(T): Animate 文档 (*.fla)

图5-102

命令(快捷键Ctrl+Enter),生成动画播放 的 swf 文件。最终效果如图 5-103 所示。

Animate综合设计请扫描右侧二维码。

习 题

- 1. Animate的默认帧频率是
 - A. 10
- B. 15
- C. 12
- D. 30
- 2. 下列_____声音格式的文件可以导入Animate中。

A. WAV	B. AIFF	C. MP3	D. 以上都可以
3. Animate补间动画有类型。			
A. 2种	B. 3种	C. 4种	D. 5种
4. Animate中绘制基本几何图形时,不能使用的绘图工具是。			
A. 矩形	B. 贝塞尔曲线	C. 圆	D. 直线
5. Animate中选择场景中所有层中的所有对象,应。			
A. 单击编辑→反向选择		B. 按Shift键同时选择	
C. 单击编辑→全选		D. 单击时间轴上的帧	
6. Animate中将文件导入到库的快捷键是。			
A. Ctrl+A	B. Ctrl+D	C. Ctrl+W	D.Ctrl+R
7. Animate中制作动画的基本构成单元是。			
A. 帧	B. 图层	C. 元件	D. 库
8. Animate中可以再次编辑的文件类型有。			
Aexe	Bfla	Cswf	Dmp4
9. Animate中测试影片的快捷键是。			
A. Ctrl+L	B. Ctrl+Alt+D	C. Ctrl+Enter	D. Ctrl+K
10. 使用Animate创建一个动态按钮,至少需要使用。			
A. 电影剪辑元件		B. 图形元件+按钮元件	
C. 电影剪辑元件+按钮元件		D. 按钮元件	

第六章

数字音频和视频的处理 与设计

本章学习目标

知识目标:通过设计与制作诗朗诵和MV等任务的实际训练,掌握音视频的编辑处理、集成分享等知识。

能力目标:掌握数字媒体设计的方法和技能,培养学生通过数字媒体解决问题的思路与能力,提高学生计算机文化水平和素质。

素质目标:在音视频知识和技术的学习过程中,注重中华文明和传统文化的传承主题,培养学生热爱祖国、热爱人民的情怀,树立刻苦学习、增强才干、建设国家的理想。

核心概念

V

素材获取 图像特效 视频剪接 视频特效 录音 音频剪接 音频特效 音频分割 转场效果 滤镜效果 覆叠轨使用 标题设置 旁白字幕 文件处理 标题及字幕动画 素材库管理 模板设计 生成音频文件 生成视频文件

会声会影 (Corel Video Studio) 是一款非常受欢迎的音频和视频编辑软件, 简单易学、功能丰富, 受到音频和视频制作专业人员和业余爱好者的普遍喜爱。会声会影提供音频、视频、图片、动画、字幕等多种处理特效, 支持多轨道操作和合成, 可以方便快捷地制作出非常有特色的视频, 是编辑视频、音频、图片、动画的强大工具。

通过快速制作视频短片、制作动画视频、制作拼图动画、制作配乐诗朗诵、制作MV 五个案例,掌握音频和视频的处理技术,满足学习设计、制作音频和视频作品的需求,掌 握案例中的设计理念,并运用到专业的学习中。

第一节 会声会影的简介

会声会影是一款音频和视频的编辑和处理软件。会声会影编辑和处理的文件称为项目 文件。项目是一部完整的影片作品,由各种类别的"素材"组成,素材类别包括视频、图 像、音频、转场效果与标题文字等。项目的作用是把编辑者对影片进行的各种编辑一一记

录下来。

会声会影支持将项目文件生成多种格式的视频文件,生成过程要经过渲染,渲染是将 源信息合成单个文件的过程。

转场效果是指把一个片子的每一个镜头按照一定的顺序和手法连接起来,成为一个具 有条理性和逻辑性的整体,这种构成的方法和技巧称作镜头组接。在影像中段落的划分和 转换,是为了使表现内容的条理性更强、层次的发展更清晰。而为了使观众的视觉具有 连续性、需要利用造型因素和转场效果、使人在视觉上感受到段落与段落间的过渡自然、 顺畅。

视频滤镜是利用数字技术处理图像,以获得类似电影或者电视节目中出现的特殊效 果。视频滤镜可以将特殊的效果添加到视频中,用以改变素材的样式或者外观。添加视频 滤镜后,滤镜效果会应用到素材的每一帧上。调整滤镜属性,可以控制起始帧到结束帧之 间的滤镜强度、效果和速度。

会声会影提供了两种视图模式,分别为故事板视图和时间轴视图。

1. 故事板视图

单击"故事板视图"按钮 ■ ,切换到故事板视图。故事板视图是将素材添加到影片 中最快捷的方式。

在故事板视图中, 用户通过拖动素材来移动素材的位置。故事板中的缩略图代表影片 中的一个事件,事件可以是视频素材,也可以是转场或静态图像。缩略图按照项目中事件 发生的时间顺序依次出现,但对素材本身并不详细说明,只是在缩略图下方显示当前素材 的区间。

2. 时间轴视图

单击"时间轴视图"按钮: 切换到时间轴视图。时间轴视图可以准确地显示出事 件发牛的时间和位置,还可以粗略浏览不同媒体素材的内容。在时间轴视图中,故事板视 图被水平分割成视频轨、覆叠轨、标题轨、声音轨和音乐轨5个轨道。

与故事板视图编辑模式相比,时间轴视图编辑模式相对复杂一些,其功能也更强大。 在故事板视图模式下,用户无法对标题字幕、音频等素材进行编辑操作,只有在时间轴视图 模式下,才能完成这一系统的剪辑工作。在时间轴视图模式下,用户能够以精确到"帧" 的单位对素材进行剪辑。因此,在视频编辑过程中,时间轴视图模式是最常用的视图编辑 模式。

视频基础知识请扫描右侧二维码。

第二节 快速制作一部视频短片

制作视频短片.mp4

第1步 打开会声会影,进入默认的时间轴视图,如图 6-1 所示。

第2步 准备素材。右键单击第一个视频轨 第3步 添加背景音乐。右键单击音 道,选择【插入照片】选项,在弹出的【浏览 乐轨,选择"插入音频""到音乐轨 照片】窗口中,找到会声会影素材文件夹,选中 其中的图片文件,单击【打开】按钮,如图 6-2 所示。根据需要,可以单击排序按钮≥,选 择按名称/类型/日期等进行素材的排序。

图 6-2

#1",如图 6-3 所示。

图 6-3

第4步 设置转场效果。选择"转场"AB标签,在各种转场类型中选择所需要的转场效果, 分别拖动到各张照片之间,如图 6-4 所示。

图 6-4

第5步 选择【文件】→【保存】命令,保存项目文件,文件名为"童趣.VSP"。项 目文件可以用来再次修改影片。

第6步 选择【分享】标签,单击【创建视频文件】按钮,选择【自定义】菜单选项, 输入视频文件的名字,保存为"MPEG文件"类型,如图 6-5 所示。经过渲染过程,生 成视频文件"童趣.mpg"。

图 6-5

第7步 打开"童趣.VSP"项目文件,将其移动到视频轨 1,并在开始部分预留出片头的时间长度。双击屏幕出现标题框,输入标题"童趣",如图 6-6 所示。

图 6-6

第8步 选中标题框,选择【编辑】选项卡,打开标题样式下拉列表,如图 6-7 所示,选择一种适当的标题样式。

图 6-7

第9步 选择【属性】选项卡,选中【动画】选项,勾选【应用】复选框,在【类型】下拉列表中选择某一种类型,在其中的各种效果中选择适当的一种,如图 6-8 所示。

图 6-8

第10步 拖动素材编辑区下方的滚动条,移至片尾位置。选中标题轨 T,将标题内容设置在与图片不重叠的地方。

第11步 选中标题轨 T,双击屏幕,出现标题框。打开"童年.txt"文件,将其中的诗 词复制粘贴到标题框中,移动标题框到屏幕下方位置,如图 6-9 所示。

图 6-9

第12步 选中片尾标题框,选择【编辑】 选项卡,设置字号为30,颜色为浅绿色, 对齐方式为左对齐,格式化片尾文字效果, 如图 6-10 所示。

图 6-10

第13步 选中片尾的标题框,选择【属性】选项卡,选中【动画】选项,勾选【应用】 复选框,在【类型】下拉列表中选择"飞行",在各种效果中选择"从底部飞入"效果, 如图 6-11 所示。拖动标题轨中标题右侧的黄块、调整播放时间长度、以加快或放慢字幕 的速度播放。

图 6-11

第14步 在播放按钮区中,单击"项目"按 第15步 保存项目文件。 钮。播放项目,查看效果,根据需要进行适 当剪辑。

第三节 制作动画视频

制作动画视频.mp4

第1步 将背景视频文件插入视频轨,将行走的动画视频文件插入覆叠轨 1,时间轴上可以延迟于背景的播放。选中覆叠轨 1 的动画视频素材,适当扩大覆叠轨 1 动画视频的播放区域,将播放位置区域框移动到右下方,如图 6-12 所示。

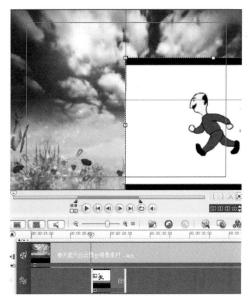

图 6-12

注意: 视频轨不能调整播放区域大小,只有视频的覆叠轨才可以调整播放的位置和区域大小。

第2步 选择"滤镜"选项卡选中"二维映射"选项,在覆叠轨1的动画素材上添加修剪滤镜,单击【属性】选项卡中的【自定义滤镜】按钮,如图 6-13 所示。

图 6-13

第3步 在【修剪】对话框中,根据动 画中人物的大小,将第1帧的动画素材 进行修剪,设置宽度比例为40%、高度 比例为55%,并取消勾选【填充色】复 选框,在预览窗口中查看效果,如图 6-14 所示。

第4步 在【修剪】对话框中,选中第1个 关键帧,右键单击,在快捷菜单中选择【复 制并粘贴到全部右边】命令,即复制并粘贴 第1个关键帧的参数到最后一帧, 查看最后 一帧的预览效果,如图 6-15 所示。单击"确定" 按钮。

第5步 选中覆叠轨1的动画视频素材,选择【属性】选项卡中的【遮罩和色度键】命 令,勾选【应用覆叠选项】复选框,在【类型】下拉列表中选择【色度键】选项,使用 【吸管】工具在动画素材的白色区域单击,使【相似度】的颜色为白色,如图 6-16 所示。 观察播放窗口,可以看到白色背景被消除,即完成了抠像处理。

第6步 选中覆叠轨1的动画视频素材,右键单击,在快捷菜单中选择【复制】命令, 复制该素材,如图 6-17 所示。

图 6-17

第7步 在【画廊】下拉列表中选择【视频】选项,在素材区的空白处右键单击,在快捷菜单中选择【粘贴】命令,复制动画素材到素材区中,如图 6-18 所示。

第8步 将素材区中的动画素材拖曳到覆叠轨 1中,根据需要多次使用该素材,例如 10次,以便和背景视频的长度相适应。考虑背景视频较长,在视频轨中利用预览窗口下方的光工具将视频剪断。选中后面部分的视频,右击鼠标,选择【删除】命令,如图 6-19 所示。

图 6-19

第9步 选中覆叠轨中的第 $5\sim7$ 次的动画素材,向左平移其播放位置到屏幕中央,如图 6-20 所示。选中覆叠轨中的第 $8\sim10$ 次的动画素材,向左平移其播放位置到屏幕左侧位置。即根据设计想法,调整各个素材的具体播放位置,使其从一个初始位置移动到另一个终点位置。

图 6-20

件, 命名为"晨练.VSP"。

第10步 在播放按钮区中,选择【项 第11步 选择【分享】选项卡,单击【创建视频文件】 目】按钮。播放项目,查看效果,根 按钮。选择下拉列表中的【自定义】命令,在弹出 据需要进行适当剪辑。保存项目文 的【创建视频文件】对话框中,选择保存位置,在【文 件名】文本框中输入"晨练",文件类型选择"MPEG 文件",单击【保存】按钮。

第四节 制作拼图动画

制作拼图动画.mp4

第2步 将花朵图片插入覆叠轨 1 中,拖动右侧黄色线框,延长播放时间到适当时长。 右击浏览区域中的图像,在快捷菜单中选择设置图像播放大小为【调整到屏幕大小】命令,如图 6-22 所示。

图 6-22

第3步 单击"滤镜"按钮将【画廊】切换到"二维映射",在花朵图像上添加修剪滤镜,如图 6-23 所示。

图 6-23

第4步 单击【自定义滤镜】按钮,在【修剪】对话框中,设置第1个关键帧的参数,设定修剪区域的宽度比例和高度比例均为50%,将修剪区域的选择虚线框移动到左上区域,取消勾选【填充色】复选框,如图6-24所示。

图 6-24

第5步》将第1帧的参数设置复制粘贴到右面的所有帧,如图 6-25 所示,查看第1帧 和最后一帧的预览画面是否相同,单击【确定】按钮,返回编辑界面。

图 6-25

第6步 勾选【显示网格线】复选框,在【网格线选项】对话框中设置【网格大小】 为 50%, 如图 6-26 所示。

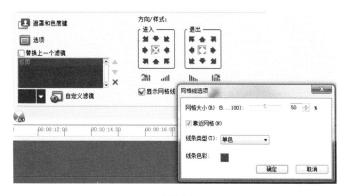

图 6-26

第7步 拖动浏览区域的花朵图像的柄,将播 放区域调整为左上部分, 使调整修剪出的花朵图 像在屏幕的左上部分播放,如图 6-27 所示。

图 6-27

第8步 设置动画效果的进入方式为 "从左上方进入",退出方式为"静止", 如图 6-28 所示。

图 6-28

第9步 将花朵图片插入覆叠轨2中,重复第3步,在重复第4步时,将修剪区域设 置为右上部分,如图 6-29 所示。

图 6-29

第10步 重复第5步至第7步,不同之处在于, 将第7步的屏幕播放区域设置为右上部分,如一动画效果进入方式设置为"从右上方 图 6-30 所示。

第11步 重复第8步时,将第8步的 进入",如图 6-31 所示。

图 6-30

第12步 将花朵图片插入覆叠轨 3中,重复第 第13步 将花朵图片插入覆叠轨 4 3步至第8步,不同之处在于,将第4步中的 修剪区域设置为左下部分;将第7步的屏幕播 放区域设置为左下部分;将第8步的动画效果 进入方式设置为"从左下方进入"。

中,重复第3步至第8步,不同之处 在于,将第4步中的修剪区域设置为 右下部分;将第7步的屏幕播放区域 设置为右下部分,将第8步的动画效 果进入方式设置为"从右下方进入"。

第14步 将项目进行播放,效果如图 6-32 所示。保存项目文件。

第五节 制作配乐诗朗诵

制作配乐诗朗诵.mp4

第1步 准备朗诵《春日》的mp3文件、背景视频文件,编辑《春日》诗词的文本文件。

第2步 将背景视频和声音文件分别放入各白的轨道。选择【视频】选项卡,设置背景视频为静音效果,如图 6-33 所示。

图 6-33

第3步 项目中可能包含多个声音,可以调整各自音量的大小,以适应整个项目的要求。 单击混音器按钮 , 在【环绕混音】标签中,如果素材中含有音频,此时选项面板中 将会显示音量控制选项,可以拖动滑块调整视频和音频素材的音量,如图 6-34 所示。

图 6-34

第4步 进入标题轨,将文本文件中的诗词分句复制粘贴到恰当位置,对照声音的起 停,同步每句字幕的起始位置和时长,如图 6-35 所示。操作时,可以先播放朗诵音频素材, 在时间轴上单击,标记每一诗句的起始位置和结束位置。标志是绿色的三角符号,拖动 绿色三角符号脱离时间轴,可以删除该标记。然后将诗词的各个句子复制粘贴到每一句 声音对应的起始点, 并拖长到每一句声音对应的结束点。

图 6-35

第5步 利用"智能包"保存项目文件,如 第6步 "智能包"可以将素材和项目 图 6-36 所示。

保存在(L):	My Projects	- 67	* []]	*
近访问的位置	名称	後 没有与搜索条件匹配的项。	改日期	
桌面				
库				
-				
计算机	•	79		
网络	文件名(图):		•	保存⑤
	保存类型(I):	Corel VideoStudio N5 项目文件 (* VSP)	•	取消
	主題 (I):			信息(图).
	主题 (I) : 描述 (C) :			信息 (E) 浏览 (B)

图 6-36

保存在同一个文件夹中,如图 6-37 所示。

打包为(2):		
文件夹	○压缩文件	
	C AEVINATI	
文件夹路径:		
C:\Users\Admini	strator\Desktop	-:
项目文件夹名(2):		
春日诗朗诵		
项目文件名(P):		
春日诗朗诵		
E L N M M		
总文件数:	8	
总大小:	2,767 KB	
可用磁盘空间:	61, 322, 880	
项目文件版本:	15.00	
	确定	取消

制作音乐MV请扫描右侧二维码。

1. 下列数字视频中, _____质量最好。

习 题

	A. 240×180分辨	率、24位真彩色、1	5帧/秒的帧率		
	B. 320×240 分辨	率、30位真彩色、2	5帧/秒的帧率		
	C. 320×240 分辨	率、30位真彩色、3	0帧/秒的帧率		
	D. 640×480 分辨	率、16位真彩色、1	5帧/秒的帧率		
2.	不是常用的	う音频文件的后缀。			
	A. WAV	B. MOD	C. MP3	D.	DOC
3.	. 以下多媒体软件口	L具,由Windows自	带的播放器是	_0	
	A. Media Player	B. GoldWave	C. Winamp	D.	RealPlayer
4.	. 以下格式中,	是音频文件格式	0		
			C. DAT	D.	MIC
5.	. 以下有关MP3的叙	又述中,正确的是	o		
	A. 具有高压缩比	的图形文件的压缩标	准		
	B. 采用无损压缩	技术			
	C. 目前流行的音》	乐文件压缩格式			
	D. 具有高压缩比	的视频文件的压缩标	准		
6.	. 下列采集的波形声	· 音质量最好的是	0		
	A. 单声道、8位量	·化、22.05 kHz采样	频率		
	B. 双声道、8位量	化、44.1 kHz采样步	万率		
	C. 单声道、16位于	量化、22.05 kHz采料	羊频率		
	D. 双声道、16位:	量化、44.1 kHz采样	频率		
7.	. 会声会影编辑和处	L理的文件称为	0		
	A. 项目	B. 视频	C. 音频	D.	素材
8.	. 会声会影项目生成	え视频要经过	后合成单个的文件。		
	A. 渲染	B. 合并	C. 组合	D.	连接
					序和手法连接起来形
	、的处理手段。				
	A. 渲染	B. 转场	C. 滤镜	D.	关键帧
1(0. 会声会影提供的	将特殊效果添加到社	见频中,用以改变素:	材的	样式或者外观的技术
手段利	下为。				
		B. 转场	C. 滤镜	D.	渲染

第七章

微课制作软件 Camtasia

本章学习目标

知识目标:掌握利用形象的课件形式设计抽象专业知识课程的技能,学会Camtasia软件的录制、剪辑和发布分享。熟练地对视频片段进行剪辑、添加转场效果,添加标注、字幕等。

能力目标: 掌握微课设计的方法和技能,通过微视频的制作,培养学生解决问题的思路与能力,提高学生计算机文化水平和素质。

素质目标: 在微课设计与制作学习过程中, 注重沟通合作, 分享经验和资源, 培养良好的集体协作和组织协调能力及适应社会发展的能力。

核心概念

Y ...

屏幕录制 视频剪辑 视觉效果 行为 动画 转换 生成视频文件 旁白字幕 注释

引导案例

Camtasia是一款非常棒的屏幕录制和视频编辑软件,利用Camtasia可以制作教程、演示或培训视频等。Camtasia操作简单,上手快速,提供制作视频需要的一切资源。使用Camtasia制作视频的步骤:第一,打开软件制作视频;第二,添加所需要的动画、行为、切换等视频效果;第三,添加音频、标注及字幕效果等;第四,导出为需要的视频播放文件格式。

案例导学

本章从案例角度出发,讲解 Camtasia软件的界面、屏幕操作的录制和配音、视频的剪辑和转场动画、抠像技术的使用、添加说明字幕、制作视频封面、动画效果的编辑、注释的设计与编辑视频压缩和播放,从案例中掌握设计理念,应用到专业中。

第一节 屏幕录制和视频剪辑软件 Camtasia 简介

Camtasia Studio是TechSmith旗下的一款专门录制屏幕动作的工具,它能在任何颜色模式下轻松地记录屏幕动作,包括影像、音效、鼠标移动的轨迹、解说声音等。另外,

它还具有即时播放和编辑压缩的功能, 可对视频片段进行剪辑、添 加转场效果。它输出的文件格式很多,包括MP4、AVI、WMV、 M4A、GIF动画等多种常见格式,是制作视频演示的绝佳工具。

Camtasia可以制作产品展示、教育培训演示,并以高效和高质 的方式进行沟通和屏幕分享。在Windows和Mac平台上进行录屏和_{Camtasia2019界面介绍.mp4} 剪辑创作视频,有了Camtasia的应用会变得较为简单。

1. 教育学习, 微课录制

Camtasia能够轻松将录制好的教学视频内容通过电脑进行播放授课,这样的教学方式 能够大大提升学生上课的注意力,获得更好的学习效果。 制作微课时也不再需要动用一 些大型的超专业视频制作软件或者其他Flash软件,一个Camtasia就能搞定!

2. 会议, 培训, PPT录制

Camtasia在用于会议、内部或外部培训时,能直接将演示文稿转换为视频,进行 PowerPoint录制,自带的光标效果能够更好地突出演说时的重点信息。

3. 游戏录制

Camtasia能进行游戏录屏,通过录屏功能记录下游戏的精彩瞬间,更能与游戏原声完 美融合, 达到最好的视音体验, 录制全程流畅不卡顿。

4. 剪辑创作

Camtasia拥有视频的剪辑和编辑、视频菜单制作、视频剧场和视频播放等功能。功能 强大且操作简单,无须复杂的操作就能创作出属于你的精美视频。

Camtasia的发展历程请扫描右侧二维码。

第二节 Camtasia 录制屏幕游戏

打开浏览器,输入www.minesweeper.cn地址,打开扫雷游戏网 站, 录制一段扫雷游戏。

录制屏幕游戏.mp4

第1步 启动 Camtasia 2019 软件。双击桌面的 Camtasia 2019 图标见图 7-1,启动录屏软件,如图 7-2 所示。在打开的窗口中单击【新建项目】按钮,如图 7-3 所示。

图 7-1

图 7-2

图 7-3

第3步 Camtasia 录制器功能介绍。单击 【录制】按钮(见图 7-5),打开屏幕录制设置窗口(见图 7-6)。首先要对录制参数进行设置。一是选择需要录制的区域,包括全屏和自定义两种模式,二是设置录制的输入源,包括摄像头和麦克风。在【工具】选项中可以设置快捷键,默认 F9 键进行录制/暂停,F10 键结束录制,如图 7-7 所示。 【效果】选项中可以选择记录鼠标单击的声音。

第2步 界面介绍。Camtasia 分为 5 部分,窗口左上部是"菜单栏",包含了所有的命令。左侧是"工具面板",所有需要添加的媒体、剪辑和效果用到的工具都在工具栏中。中间区域为"画布",在画布上可以调整大小、定位和预览媒体等,是设计视频的地方。右侧为"属性面板",用来调整设置添加的媒体效果。下半部分为"时间轴",视频在时间轴上从左侧顺序写入。在时间轴上添加和编辑屏幕录像、音频剪辑、标题等,如图 7-4 所示。

图 7-4

〇 录制

图 7-5

图 7-6

图 7-7

第4步 参数设置完成后,单击 rec 按钮 开始录制,3 秒倒计时后自动隐藏并进入录制模式(见图 7-8)。如果对录制的视频不满意,可以单击【删除】按钮(见图 7-9),然后再次单击 rec 按钮重新开始录制;录制过程中也可以单击【暂停】按钮,暂停当前录制,然后再单击【继续执行】按钮接着进行录制(见图 7-10);当录制好视频后按 F10 键或单击【停止】按钮结束录制。

图 7-8

图 7-9

图 7-10

第5步 录制扫雷游戏。单击【录制】按钮,选择【自定义】下拉列表中的【选择要录制的区域】选项(见图 7-11),用鼠标拖曳出需要录制的区域,然后单击 rec 按钮开始录制,当录制完成后按 F10 键结束录制。录制的视频会自动添加到媒体库、画布中和时间轨道上。其中【轨道 1】是屏幕录制的视频和系统声音,【轨道 2】是从麦克风捕获音频。若要预览录像,单击"播放" ▶按钮或按下空格键可以跳到视频中的某个点,单击时间轴或拖动播放头 ▶ 可以浏览视频,如图 7-12 所示。

| The control of the

图 7-11

第6步 删除音频。选中【轨道2】中的音频,单击时间线上方的【剪切】按钮 X 或按 Delete 键删除不需要的音频轨道,如图 7-13 所示。

图7-12

图 7-13

第7步 删除视频中多余的媒体。拖动时间轴上的播放头到需要删除视频的时间起点 0:00:18;05,可以单击【上一帧】 ■或【下一帧】 ▶ 按钮逐帧调整,如图 7-14 所示。单击【拆分】按钮,将媒体拆分成两部分,如图 7-15 所示。将播放头拖动到需要删除的视频终点 0:00:29;11,再次单击【拆分】按钮,此时原来的媒体被拆分成三部分,选中中间的媒体,按键盘上的 Delete 键删除,拆分的效果如图 7-16 所示。

第8步 连接拆分后的媒体片段。选中并拖曳右侧的媒体向前与左侧的媒体连接,如图 7-17 所示。继续拆分媒体,将播放头定位到 0:00:36;26,单击【拆分】按钮,然后将播放头定位到 0:01:38;09,单击【拆分】按钮,删除中间的媒体,后面媒体向前移动,如图 7-18 所示。将播放头再次定位到编辑后的媒体 0:00:54;06 处,单击【拆分】按钮,最后删除后面的媒体。

图 7-17

图 7-18

第10步 修改转换效果时长。使用缩放滑块或单击【放大时间轴】→按钮放大时间线,如果缩放过多,单击【缩小时间轴】—缩小时间线或单击【显示时间轴上所有媒体】 Q按钮,使整个项目符合时间轴,如图 7-21 所示。将鼠标悬停在转换效果边界处,如图 7-22 所示出现双向箭头时,拖曳鼠标调整转换效果的时间长度,如图 7-23 所示。

图7-14

图7-15

图7-16

第9步 添加转换效果。转换是在两个视频之间插入视频转换的动画效果,以丰富视频的视觉效果。选择【转换】→【立方体旋转】选项(见图 7-19),将此效果拖动到【轨道 1】中的两个媒体片段之间,如图 7-20 所示。

图7-19

图 7-20

第11步 添加片头。选中【轨道 1】的所有媒体,向后拖曳,前方留出 10 秒左右的空白时间,如图 7-24 所示。选择【库】→【前奏】→【优雅迷你文字标题 1】选项(见图 7-25),将此效果拖动到【轨道 1】最左侧,拖曳后面的媒体片段与片头连接,如图 7-26 所示。

图 7-21

图 7-22

图 7-23

第12步 修改片头文字内容。双击视频预 览窗口中的文字"YOUR TITLE HERE", 如图 7-27 所示,修改标题为"扫雷游戏" 如图 7-28 所示, 在"属性面板"中设置水 平间距为 1.00, 如图 7-29 所示。

图 7-27

图 7-28

图 7-29

图 7-24

图 7-25

图 7-26

第13步 添加背景音乐。选择【库】→【音 乐曲目】→【technicolordreams】拖曳到【轨 道2】上,如图7-30所示。滑动"属性面板" 中的【增益】滑块,调整音量的大小为3%, 如图 7-31 所示。如果音乐时间长于视频, 将鼠标悬停在音乐媒体的最右侧, 拖曳音 轨缩短时间长度与【轨道1】中的媒体长度 相同。

图 7-30

图 7-31

第14步 添加注释。注释包括标注、箭头和线、形状、模糊和高亮、草图运动及按键标注。注释可以指出媒体中重要的细节。将播放头定位到 0:00:08;02 左右,选择【注释】→【标注】在样式下拉列表中选择基本,拖曳一个注释到【轨道3】上,如图7-32 所示。输入文字"游戏目标是找出所有雷"(见图 7-33),调整标注的大小和位置,在"属性面板"中调整字体大小为 19。调整标注的播放时间到 0:00:10;06 左右,如图 7-34 所示。

图 7-32

图 7-33

图7-34

第15步 复制注释。选中【轨道 3】中添加的标注,单击【复制】按钮,如图 7-35 所示,拖曳时间轴上的播放头到 0:00:10;07,单击【粘贴】按钮,如图 7-36 所示。修改注释中的文字内容为"第一次点击不会是雷",并设置播放时长到 0:00:12;11。以同样的方法再复制两个注释到指定位置 0:00:24;04、0:00:42;20,修改文字内容分别为"触雷则输,点击表情重新开始""设置自动标雷",适当调整注释的播放时长,如图 7-37 所示。

图 7-35

图7-36

图 7-37

第 16 步 生成视频文件。选择【分享】→【本地文件】命令(见图 7-38),在【生成向导】对话框中选中【仅限 MP4(最高 1080P)】选项(见图 7-39),单击【下一页】按钮,设置保存的文件名称和文件夹(见图 7-40),单击【完成】按钮,生成视频文件。

第17步 导出压缩文件。选择【文件】→【导 对话框中,选中压缩项目位置并输入压缩 入项目目录和文件,单击【导入】按钮, 文件名,单击【确定】按钮,如图 7-41~ 图 7-43 所示。

图7-41

Mac 项目(_P)...

第18步 导入压缩项目文件。选择【文件】 出】→【压缩项目】命令,在【导出项目】 | →【导入】→【压缩项目】命令,选择导 将文件导入到当前媒体库中,如图7-44~ 图 7-46 所示。

	和足须口(14)	Curris	
	打开项目(0)	Ctrl+O	
	最近的项目(P)	•	
	保存(S)	Ctrl+S	
	另存为(A)		
2000	导入(I)	,	
	导出	,	
	项目设置(J)		
	登录(G)		
	新建录制(R)	Ctrl+R	
	连接移动设备(D)		
	管理主题(T)		
	库(R)		
	批量生成(B)		
	退出(X)		
-	THE RESERVE OF THE PARTY OF THE	The second secon	

媒体(M)	Ctrl+I
最近录制(R)	
字幕(C)	
Google Drive(G)	
压缩项目	

图 7-44

图 7-45

取消(C)

第三节 Camtasia 录制 PPT

本节将PPT文件录制成视频文件。录制PPT时可以边录制边讲解,也可以先录制PPT 内容,后期再录制讲解内容,本例中采取后期配音的方法录制PPT。

第1步 启动 Camtasia 2019,单击 ○ 录制 按钮,打开屏幕录制设置窗口,选择【全屏】 选项并将音频关闭,如图 7-47 所示。打开需要录制的 PPT 文件 "学校简介 .pptx",单击【幻灯片放映】→【开始放映幻灯片】功能组→【从头开始】按钮,播放幻灯片,如图 7-48 所示。单击 rec 按钮开始录制,录制完成后,按 F10 键结束录制。

图 7-47

图 7-48

第2步 删除多余的媒体片段。将时间轴的播放头定位到 0:01:01;00 位置处,如图 7-49 所示,拖动播放头右侧的红色手柄到最后,如图 7-50 所示,单击时间轴上的【剪切】按钮,删除选定的内容,如图 7-51 所示。以同样方法选定 0:00:10;00—0:00:15;09 之间的视频片段,单击【剪切】按钮将其删除,此时会出现一条缝合线,显示删除的位置,并将两部分拼接在一起,如图 7-52、图 7-53 所示。

图7-49

图 7-50

图 7-51

:**o** Rele 0

图 7-52

图 7-53

第3步 导入媒体文件。选择【工具】面 板→【媒体】→【媒体箱】选项,在空白 处单击右键,选择【导入媒体】命令,如 图 7-54 所示, 在【打开】对话框中, 选择 素材所在的文件夹, 选中"视频.mp4"文件, 单击【打开】按钮,如图 7-55 所示。

图 7-54

图 7-55

第4步 拆分媒体。将时间轴的播放头定 位到 0:00:04;05, 单击时间轴上的【拆分】 按钮,此时将拆分成两个部分,如图 7-56、 图 7-57 所示。

图7-56

图 7-57

第6步 编辑视频。插入的视频文件时间 较长或较短时,可以使用剪辑速度来调整。 选择【工具】面板→【视觉效果】→【剪 辑速度】拖曳到媒体上(见图 7-60),然 后选择【属性】面板→【剪辑速度】→【速 度】调整为"2.00x"(见图 7-61)。将后 面的视频片段向左移动与视频文件连接。

第5步 插入媒体文件。移动后面拆分的 媒体内容创建空间,拖曳"媒体箱"中的"视 频.mp4"文件到中间的空白处,如图 7-58、 图 7-59 所示。

图 7-58

图7-59

图 7-60

图 7-61

数字媒体设计(第2版)(微课版)

第7步 拆分媒体。使用缩放滑块或单击 【放大时间轴】+按钮放大时间线,使用【上 一帧】 ■或【下一帧】 ▶ 按钮将时间轴的 播放头分别精确定到0:00:22;11、0:0041;19、 0:00:54;27, 如图 7-62、图 7-63 所示。单击 时间轴上的【拆分】按钮,拆分媒体片段。 单击【显示时间轴上所有媒体】 《按钮, 使整个项目符合时间轴,如图 7-64 所示。

图 7-64

第8步 添加转换效果。选定【轨道1】 中整个媒体片段,选择【工具】面板→【转换】 选项,将"立方体旋转"效果拖动到媒体 上,在每一个拆分处都添加"立方体旋转" 的转换效果,如图 7-65 所示。

图7-65

第9步 导入媒体文件。选择【工具】面 板→【媒体】→【媒体箱】选项,在空白 处单击右键,选择【导入媒体】命令,在【打 开】对话框中, 选择素材所在的文件夹, 选中"背景音乐.m4a"文件,单击【打开】 按钮。

第10步 添加音乐。拖曳【媒体箱】中的 "背景音乐.mp4"到【轨道2】上,如图7-66 标悬停在音频文件右侧边界处,出现双向 所示。

图7-66

第11步 删除音频文件多余的部分。将鼠 箭头时向左拖曳鼠标,直到与【轨道1】中 的媒体时长相同,如图 7-67、图 7-68 所示。

图 7-67

图 7-68

第12 光 调整音量并设置音乐的淡入淡出效果。选定背景音乐,上下拖曳音频线更改音 频的音量,本实验中调整为13%。选择【工具】面板→【音效】选项中的"淡入"和"淡 出"效果拖曳到【轨道2】上,拖曳音频点调整淡入淡出的时间长短,如图7-69~图7-72 所示。

图7-72

录制旁白。将时间轴的播放头拖 曳至时间线 0:0017;19, 选择【工具】面板 →【旁白】选项,单击【开始录音】按钮, 如图 7-73 所示, 录制旁白。录制完成后, 单击【停止】按钮(见图7-74),如果对 录制的旁白不满意,单击【取消】按钮, 删除或重新启动,如图 7-75 所示。录制后 的旁白保存在指定文件夹下,并自动添加 到剪辑箱和新的轨道中。旁白的编辑与视 频一样,可以删除、拆分和移动位置,如 图 7-76 所示。

图7-74

	媒体箱	
类型	名称	持续时间
0	Rec 02-20-24_003.trec	0:01:05;09
●	背景音乐.m4a	0:02:35
	视频.mp4	0:00:29;15
◆	旁白_录制ppt 1.m4a	0:00:52

第14步 生成视频文件。选择【分享】→【本地文件】命令,在【生成向导】对话框中 选中【自定义生成设置】选项(见图 7-77),单击【下一页】按钮,选中默认的【MP4— 智能播放器(HTML5) (S) 】单选按钮,如图 7-78 所示,单击【下一页】按钮。

数字媒体设计(第2版)(微课版)

	Smart Player 选项 确定是否使用 HTML5	控制器生成,以及确定在	生成中	包含哪些功能。			
	控制器(Q) 尺寸(Z) 社	见频设置(S) 音频设置(A)	选项	P)			
	帧率(E):	30	~	正在编码模式(E): 质量		Ÿ	
	关键帧间隔(K):	5 秒				60%	
	H.264 配置文件(R):	基线	٧	较小 文件大小	更高质量		
	H.264 级别(L):	自动	v				
	基于标记的多个文	(件(M)		颜色模式: NTSC		~	
生成向导	ł						×
Smart	Player 选项 是否使用 HTML5 控制	暑生成,以及确定在生	E成中 [®]	包含哪些功能。			E
		置(S) 音频设置(A)	选项(P)			
控制器	(Q) 尺寸(Z) 视频设置						
1	(Q) 尺寸(Z) 视频设1 码音频(E)						

第16步 在【视频选项】界面中,单击【下一页】按钮,在【生成视频】界面中输入文 件名,选择保存的文件夹,其他不选择,单击【完成】按钮,生成视频文件,如图 7-83、 图 7-84 所示。

第四节 Camtasia 的综合案例

利用Camtasia的动画、行为、字幕、抠像等效果完成综合案例。

综合案例.mp4

所示。

图 7-85

图 7-86

「第1步」添加媒体文件。选择【工具】面||第2步||在时间轴上添加素材。选定【媒 板→【媒体】→【媒体箱】选项,在空白 体箱】中的"背景.jpg"文件,将其拖曳到 处单击右键,选择【导入媒体】命令,在【打 时间线的【轨道1】上,选定【媒体箱】中 开】对话框中,选择素材文件夹下的所有 的"蓝幕抠像 1.jpg"文件,将其拖曳到时 文件,单击【打开】按钮,如图 7-85、图 7-86 间线的【轨道 2】上,调整【轨道 1】中的 对象播放时长与【轨道2】相同,如图7-87 所示。

图 7-87

第3步 删除背景。选择【工具】面板→【视 觉效果】命令,将【移除颜色】效果拖动 到时间线的【轨道2】上,如图7-88所示。

图 7-88

第4步 打开【属性】面板→【移除颜色】 选项,选择【颜色】右侧的三角形,单击【从 图像中选择颜色】按钮,选择【轨道2】中 的视频背景。使用微调器"容差、柔和度、 色彩、去边"进行微调以获得最佳的效果, 如图 7-89 所示。

图 7-89

第5步 裁剪视频。选定最上方的编辑工 具栏,单击【裁剪】按钮,对象四周出现8 个正方形句柄,拖曳句柄裁剪视频大小, 去掉多余的内容,如图 7-90 所示。

图 7-90

意力,多个行为可以添加到同一个对象中。 入淡出】效果拖动到时间线的【轨道2】上, 选项卡中可以对添加的行为"进入、期间、 退出"效果分别进行设置,如图 7-93 所示。 如图 7-94 所示。

图 7-92

第6步 调整视频大小和位置。选定最上 方的编辑工具栏,单击【编辑】按钮,对 象四周出现8个圆形句柄,拖曳句柄调整 大小,将鼠标放在画面中拖曳,将视频移 动到画布右下角,图 7-91 所示。

图7-91

□第7步□添加行为效果。行为可以吸引注□ 第8步□添加图片并设置视觉属性等。将 时间轴的播放头定位到0:00:07;21, 拖曳【媒 选择【工具】面板→【行为】选项,将【淡 | 体箱】中的图片 "2.jpg" 到【轨道3】上 并调整播放时长到 0:00:14;28。在【属性】 如图 7-92 所示。在【属性】面板→【行为】 面板→【视觉属性】选项卡中设置缩放 78%、旋转 Y 为 40.0°、位置 X 轴为 -160.0,

图 7-94

第9步 选择【工具】面板→【视觉效果】 选项,将【阴影】效果拖动到时间线的 觉属性』选项卡中设置阴影效果为红色, 偏移 18, 如图 7-95、图 7-96 所示。

图 7-95

图7-96

第11步 添加黑板和小草图片。将时间轴 的播放头定位到 0:00:20;00, 分别拖曳【媒 体箱】中的图片"黑板.jpg"到【轨道3】, 张图片,如图 7-100 所示,按第 8 步操作, 在属性窗口中设置缩放为78%、旋转Y为 40.0°、位置 X 轴为 -160.0。

图 7-100

「第10步」选择【工具】面板→【转换】选项, 将【向右滑动】效果拖动到"2.jpg"左侧 "2.jpg"文件上。在【属性】面板→【视 时间线位置,将【向左滑动】效果拖动到 "2.jpg"右侧时间线位置,如图7-97~图7-99 所示。

图 7-97

图 7-98

图7-99

第12步 添加转换效果。选中两个轨道上 的图片,选择【工具】面板→【转换】选项, 将【向右滑动】效果拖曳到选定的两张图 "3.jpg"到【轨道4】播放头位置。选中两一片左侧时间线位置,两个轨道对象同时添 加【向右滑动】的效果,如图 7-101、图 7-102 所示。

图 7-101

类型 向右滑动

图 7-102

第13步 删除小草背景。选中【轨道4】 中的小草图片,选择【工具】面板→【视 觉效果】选项,将【移除颜色】效果拖动 到时间线的【轨道4】上,打开【属性】面 板→【移除颜色】,选择【颜色】为"白色", 如图 7-103 所示。调整播放时长到时间线的 0:00:26:00, 如图 7-104 所示。

图 7-103

图 7-104

第15步 添加行为效果。将【工具】面板 →【行为】选项的【跳起和下落】效果拖 曳到3个图片上。在【属性】面板→【视 行为】选项卡中可以查看或调整行为效果, 如图 7-107 ~图 7-109 所示。

图7-107

第14步 拖曳【媒体箱】中的"干旱.jpg" "病虫害.ipg" "恶劣天气.ipg" 图片到 【轨道4】上。分别设置播放位置和时长为 "0:00:26;00—0:00:27;09" "0:00:27;09— 0:00:28;27" "0:00:29;08—0:00:30;16" 调整黑板图片播放长度到最后。在【属性】 面板→【视觉属性】选项卡中适当调整3 张图片的大小、位置、旋转、缩放比例等, 如图 7-105、图 7-106 所示。

图 7-105

图7-106

图7-108

图 7-109

第16步 添加动画效果。动画以箭头的形式直接出现在媒体上,它是从一种视觉属性到另一种视觉属性的桥梁,动画箭头的长度决定了动画更改的时间或速度,双击箭头会将播放头自动移动到动画的结束状态。将【工具】面板→【动画】→【动画】进项卡中的【自定义】效果拖曳到"黑板"图片上,如图7-110 所示。适当拖曳动画箭头的长调整动画的速度,动画开始于0:00:36;21 左右,结束于0:00:42;00 左右,将播放头放在动画箭头的右侧,改变结束状态的视觉属性:缩放104.4%,位置Y为-12.3,其他恢复默认值,如图7-111~图7-114 所示。

图7-110

第17步 添加标题图片。将时间轴的播放 头定位到 0:00:36;00,拖曳【媒体箱】中的 图片"标题.jpg"到【轨道4】,调整播放 长度到末尾。适当调整其位置和大小等视 觉属性,如图 7-115 所示。

图 7-115

图7-111

图 7-112

图7-113

图 7-114

第18步 删除背景。选择【工具】面板→ 【视觉效果】选项,将【移除颜色】效果 拖曳到"标题.jpg"图片上。删除图片中的 白色背景。使用微调器"容差、柔和度、 色彩、去边"进行微调以获得最佳效果, 如图 7-116 所示。

图7-116

第19步 添加动画效果。将【工具】面板 →【动画】→【动画】选项卡中的【自定 义】效果拖曳到"标题"图片上。选择媒 体,将播放头放在动画箭头的左侧,改变 开始状态的视觉属性:缩放1%、旋转 Z 为 360.0°,如图 7-117 所示。

图7-117

第20步 添加背景音乐。将【媒体箱】中的音乐文件拖曳到时间轴上,如图 7-118 所示,删除音频文件多余的部分。将鼠标悬停在音频文件右侧边界处,出现双向箭头时向左拖曳鼠标,直到与媒体时长相同,如图 7-119 所示。

图7-118

图7-119

第21步 调整音量并设置音乐的淡入淡出效果。选定背景音乐,上下拖曳音频线更改音频的音量,本实验中调整为15%。选择【工具】面板→【音效】中的【淡入】和【淡出】效果拖曳到【轨道5】上,拖曳音频点调整淡入淡出的时间长短,如图7-120~图7-122 所示。

图 7-120

图 7-121

图 7-122

第22步 添加字幕。选择【工具】面板→【字幕】选项,单击【添加字幕】按钮,将"字幕文本.docx"中的文本复制到指定位置。注意:分成小段落,每单击一次【添加字幕】按钮,复制一行内容。全部复制完成后,播放媒体文件,根据讲解得快慢调整字幕时长,如图 7-123、图 7-124 所示。

图7-123

图 7-124

第23步 生成视频文件。

习 题

1. Camtasia可以至	上成的文件类型有	0				
A. MP4	B. AVI	C. GIF	D. 以上都对			
2. 在Camtasia音效	中,可以设置	_效果。				
A. 淡入	B. 淡出	C. 去噪	D. 以上都可以			
3. 关于Camtasia以	《下描述错误的是	0				
A. 既可以录制	麦克风声音,也可以:	录制习题声音				
B. 支持媒体的	旋转、缩放等操作					
C. 仅支持视频	文件格式输出					
D. 可以自定义	录制屏幕大小					
4. 在Camtasia的侦	月中,停止录制屏幕	按键。				
A. F9	B. F10	C. F4	D. F1			
5. Camtasia 2019	是一款 软件。					
A. 专业屏幕录	制及视频编辑软件	B. 屏幕录制				
C. 视频编辑		D. 音频编辑				
6. 用Camtasia 2019软件新建一个项目,在菜单中。						
A. 文件	B. 编辑	C. 视图	D. 分享			
7. 在Camtasia 201	9的视觉效果中,可以	以完成 效果。				

A. 阴影	B. 着色	C. 颜色调整	D. 以上都可以				
8. 在Camtasia 20	19中, 可以添加的有	o					
A. 字幕	B. 标记	C. 测试	C. 以上都可以				
9. 在Camtasia的使用中,开始录制屏幕按键。							
A. F9	B. F1	C. F4	D. F10				
10. 在Camtasia的录制中,添加标记按键。							
A. Alt+M	B. Shift+M	C. Ctrl+M	C. M				

参考文献

- 1. 罗旭, 张岩, 杨亮. 大学计算机实训. 3版[M]. 北京: 高等教育出版社, 2024.
- 2. 张岩等. 大学计算机基础. 3 版 [M]. 北京: 高等教育出版社, 2024.
- 3. 裴若鹏等. 数字媒体多彩设计 [M]. 北京: 科学出版社, 2019.
- 4. 杨亮等 . 大学计算机——信息、媒体与设计 [M]. 北京: 科学出版社, 2016.
- 5. 李云龙. 绝了! Excel 可以这样用——数据处理、计算与分析 [M]. 北京: 清华大学出版社, 2013.
- 6. 伍昊. 你早该这么玩 Excel[M]. 北京: 北京大学出版社, 2012.
- 7. 马谧挺. 闪魂——Flash CS4 完美入门与案例精解 [M]. 北京:清华大学出版社,2009.
- 8. 胡国钰. Flash 经典课堂——动画、游戏与多媒体制作案例教程 [M]. 北京: 清华大学出版社, 2013.